Fitness & Sport Ernährung

Für einen gesunden & definierten Körper
Besser abnehmen & mehr Leistungsfähigkeit durch gesunde Ernährung
Rezepte & Ratgeber Buch
Geeignet für Anfänger, Männer & Frauen

©2021, Julia Kraft
3. Auflage
Alle Rechte vorbehalten.
Kein Teil aus diesem Buch darf in irgendeiner Form ohne Genehmigung des Autors reproduziert werden.

Inhaltsverzeichnis

Fitness- und Sporternährung für einen gesunden, muskulösen und definierten Körper 7

Interessante Rollenverteilung von Ernährung und Fitness 11

 Ernährung für mehr Leistung beim Training 15

 Regeneration und die richtige Ernährung 22

Zielrichtung für eine gesunde 27

Ernährung 27

 Effektiv mit Sport- und Fitnessernährung 30

 Gewicht verlieren und Muskeln aufbauen 30

 Grundumsatz und Leistungsumsatz 33

 berechnen 33

 Unterschiedliche Formen von Fettgewebe im Körper 38

Mit Fitness- und Sporternährung den Stoffwechsel ankurbeln 45

Kohlenhydrate und die richtige Dosierung 50

 Ernährungsformen für körperliche und geistige Fitness 54

 Die Logi-Methode 56

 Low Carb Ernährung 61

 Eiweißreiche Ernährung 64

Zuckerfreie Ernährung	67
Wichtige Basics für eine gesunde	71
Sport- und Fitnessernährung	71
Die neue Ernährungsform richtig zusammenstellen	74
Bonus: Erstellung eines Ernährungsplans für Ihre Sport- und Fitnessernährung	77
1. Das Ziel, das im Vordergrund steht!	78
2. Erfassung des Ist-Zustandes!	79
3. Täglicher Bedarf an Kalorien!	81
4. Die optimale Verteilung von Nährstoffen!	85
Bonus: Lebensmittelliste	89
6. Wie viele Mahlzeiten und wann gegessen wird!	92
7. Wie Mahlzeiten zusammenstellen!	94
Bonus: Tages Ernährungsplan	95
8. Feinabstimmung und Kontrolle des Erfolgs!	103
Die Waage	104
Das Foto	107
Das Maßband	108
Den richtigen Rhythmus zwischen Ernährung und Sport finden	109
Bonus: 7 essentielle Motivationsschritte	111
Mit Sport- und Fitnessernährung in Form kommen und gesund Leben	119
Bonus: 30 leckere Low Carb Rezepte	123

Low Carb Frühstück 123

 1. Gericht: Knuspermüsli 123

 2. Gericht: Überbackenes Omelett 126

 3. Gericht: Schokoladige Smoothie-Bowl 129

 4. Gericht: Mandelquark mit Früchten 131

 5. Gericht: Pfannkuchenrolle mit Schinken 133

 6. Gericht: Süße Eierspeise 135

 7. Gericht: Spinat-Frühstücksmuffins mit Tomaten und Champignons 137

 8. Gericht: Gebackene Eier mit Avocado 139

 9. Gericht: Schoko-Zucchini-Brot 141

 10. Gericht: Kokos-Heidelbeere-Schmarrn 143

Low Carb Mittagessen 145

 1. Gericht: Lachssteak mit grünem Spargel 145

 2. Gericht: gegrillte Hähnchenbrust mit Avocado, Salat und Käse 147

 3. Gericht: Low Carb Wraps 150

 4. Gericht: Gemüsepfanne mit Kräutern 154

 5. Gericht: Chicken-Curry 157

 6. Gericht: Königsberger Klopse (Low-Carb Version) 161

 7. Gericht: Rindersteak mit Salat 165

 8. Gericht: Fischfrikadellen 168

 9. Gericht: Gebackener Kabeljau 171

10. Gericht: China-Pfanne	174
Low Carb Abendessen	178
1. Gericht: Rotkohl-Apfel-Salat	178
2. Gericht: Gerösteter Kürbis	181
3. Gericht: Thunfischsalat mit Ei	184
4. Gericht: Rosenkohl-Bacon-Pfanne mit Parmesan	186
5. Gericht: Schweinefilet im Speckmantel	189
6. Gericht: Gegrillte Süßkartoffel mit Avocadocreme und Ei	192
7. Gericht: Kastenbrot mit Kürbiskernen (Low-Carb Version)	195
8. Gericht: Gefüllte Zucchiniröllchen	198
9. Gericht: Gebackener Kabeljau mit würziger Kruste	201
10. Gericht: Zucchinisuppe	205

Fitness- und Sporternährung für einen gesunden, muskulösen und definierten Körper

Sie gehen regelmäßig zum Training, versuchen immer bessere Leistung zu erzielen, um mehr Muskeln aufzubauen und den Körper zu definieren. Doch leider bleiben sichtbare Resultate der körperlichen Anstrengung aus oder sind kaum sichtbar.

Haben Sie schon einmal darüber nachgedacht, warum das so ist? Für sichtbare Erfolge und ein besseres Wohlbefinden ist nicht nur ein hartes Training, sondern auch die richtige Fitness- und Sporternährung wichtig. Mit der richtigen Ernährung können Anfänger und auch bereits aktive Menschen bedeutend mehr aus sich herausholen, da bisher nur rund 30 Prozent der Trainingserfolge erreicht wurde.

Gesunde Ernährung gibt den richtigen Kick für mehr Leistungsfähigkeit, mehr Fitness und mehr Gesundheit.

Eine Ernährungsumstellung bewirkt, dass Ihr Körper alle wichtigen Bestandteile bekommt, die er für den Muskelaufbau, den Muskelerhalt und die Gesunderhaltung benötigt.

Es gibt etliche Lebensmittel, die für Ihre Fitness und den Muskelaufbau nicht förderlich sind. Sie beeinflussen das Wohlbefinden und können sogar schädlich sein.

Um einen gesunden Lebensstil zu erreichen, ist die richtige Ernährung ein ausschlaggebender Bestandteil.

Darum sind durchdachte Ernährungsformen wichtig, die genau auf Athleten, Sportler und diejenigen abgestimmt sind, die ihre Leistung verbessern und aktiv die Ernährung sowie den Lebensstil ändern wollen.

Muskelaufbau, Abnehmen oder den Körper definieren gelingt nur, wenn Sie der bisherigen Ernährung und Ihrem Lebensstil den Rücken kehren und endlich Ihre Lebensweise dementsprechend anpassen.

Ein guter Ansatz dafür ist eine durchdachte Fitness- und Sporternährung in Kombination mit dem richtigen Training. Schon einmal darüber nachgedacht, diesen Schritt zu gehen? Helfen werden Ihnen dabei die Einblicke, die Sie nachfolgend erhalten.

Sie bekommen Informationen, in welchem Verhältnis Ernährung und Muskelaufbau, Ernährung und Sport sowie Ernährung und körperliches Wohlbefinden stehen.

Ein wichtiger Punkt sind die Auswahlkriterien für die richtigen Lebensmittel und die Speisen, die Sie vor und nach dem Training essen.

Um Ernährung und Sport optimal zu vereinen, schöne Trainingserfolge zu verzeichnen und sich fitter und gesünder zu fühlen, müssen Sie folgende Dinge wissen und in Ihr gesundes, sportlich aktives Leben integrieren.

Interessante Rollenverteilung von Ernährung und Fitness

Für tolle Erfolge bei Sport und Fitness ist die tragende Rolle der Ernährung nicht zu unterschätzen. Ob Sie Ihr gewünschtes Ziel erreichen, wird zu 70 Prozent von der Ernährung beeinflusst. Wieso ist das so? Während der jeweiligen Trainingseinheiten mit unterschiedlichen Übungen bringen Sie Ihren Körper an seine Leistungsgrenze. Damit dieses möglich ist oder sogar diese Grenze überschritten werden kann, benötigt der Körper Ressourcen, auf die er zurückgreift, um Energie bereitzustellen. Sind genug Energiereserven vorhanden, stellt sich eine bessere Leistungsfähigkeit ein, sodass Spitzenleistungen möglich sind.

Diese Ressourcen für die Energiegewinnung sind wichtige Nährstoffe, die Sie dem Körper mit der Nahrung bereitstellen.

Wenn zu wenige Nährstoffe vorhanden sind und der Körper nicht genug zugeführt bekommt, gibt es nichts, worauf zurückgegriffen werden kann, um nötige Energie zur Verfügung zu stellen. Im Ergebnis führt das zu mäßiger Leistung und geringen Trainingserfolgen.

Der Körper braucht aber nicht nur während, sondern auch nach dem Training Ballaststoffe, Proteine und weitere Nährstoffe. Sie unterstützen die Regeneration und sorgen dafür, dass Sie wieder leistungsfähig werden. Daher verschmilzt das Thema Fitness und Ernährung immer mehr miteinander. Einmal bei den üblichen Richtlinien der Deutschen Gesellschaft für Ernährung (DGE) geschaut, gilt für Freizeit- und Gelegenheitssportler, dass 45 Prozent der Nahrung aus Kohlenhydraten, 30 Prozent aus Fetten

(davon 10 Prozent an ungesättigten und mehrfach ungesättigten Fetten) und 25 Prozent aus Eiweiß bestehen sollte.

Bei Wettkampfsportlern wie beispielsweise Marathonläufern ist die Verteilung anders gestaltet. Die Kohlenhydrataufnahme liegt bei ihnen bei rund 65 Prozent. Diejenigen, die Kraftsport betreiben, benötigen für den Muskelaufbau mehr Eiweiß. Experten empfehlen daher 1,4 bis 1,8 Gramm Eiweiß je Kilogramm Körpergewicht.

Doch warum sind bei einer Fitness- und Sporternährung Kohlenhydrate so extrem wichtig? Die Frage ist schnell beantwortet. Für Sportler sind Kohlenhydrate der Treibstoff für die Muskulatur. Wird für die Energiegewinnung nur Fett und Eiweiß genutzt, kommt es zu einem Leistungseinbruch während der Belastung, da keine effiziente Verstoffwechselung der Nährstoffe erfolgt.

Nachteilig gestaltet sich allerdings, dass der menschliche Körper bei einem Untrainierten nur ca. 370 g und bei einem Trainierten bis maximal 600 g Kohlenhydrate als Glykogen speichern kann. Bei einer intensiven Dauerbelastung reicht die Menge für 60 bis 90 Minuten aus. Anschließend braucht der Körper neue Kohlenhydrate, um die Glykogenspeicher wieder aufzufüllen. Hierfür ist eine gute, durchdachte Fitness- und Sporternährung wichtig.

Ernährung für mehr Leistung beim Training

Sport- und Fitnessernährung stellt die benötigte Energie bereit und sorgt für das Wachstum der Muskulatur. Ein schöner Vergleich ist der Kraftstoff für Ihr Fahrzeug, der immer ausreichend vorhanden sein muss. Ist zu wenig Treibstoff im Tank, werden Sie unterwegs auf halber Strecke liegen bleiben und Ihr Ziel nicht erreichen. Genau das Gleiche passiert Ihnen, wenn Ihr Körper nicht ausreichend mit Nährstoffen versorgt wird. Fehlen Fette, Eiweiß und Kohlenhydrate in der richtigen Dosierung, bleiben Spitzenleistungen aus, da es an wichtigen Stoffen fehlt, um das Kraftwerk, also Ihren Körper zu befeuern und Energie bereitzustellen.

Extrem wichtig ist daher, dass der Körper vor dem Training, dem Pre-Workout genug Kohlenhydrate bekommt.

Diese gelangen in die Glykogenspeicher und stehen bei hoher Belastung sofort zur Verfügung. Quellen für gute Kohlenhydrate sind Haferflocken, Kartoffeln und Reis. Die Kohlenhydrate sind Energieträger und verleihen Ihnen die benötigte Kraft, die Sie bei hoher Belastung benötigen.

Sind diese aufgebraucht, schwindet die Kraft sehr schnell, sodass Sie sich erschöpft und schlapp fühlen. Werden während dem Training dem Körper Kohlenhydrate zugeführt, kann das wahre Wunder bewirken. Sie geben neue Energie und sorgen dafür, dass Sie gut durch Ihr Training kommen und die gewünschte Leistung erzielen.

In einem Ernährungsplan wird daher nicht nur auf die richtige Mengenverteilung von Nährstoffen, Kohlenhydraten, Eiweiß, Fette und Vitamine geachtet, sondern auch, wann die jeweiligen Mahlzeiten gegessen werden sollten.

Bei der Wahl der Lebensmittel sollten Sie auf gute Kohlenhydrate achten.

Die langkettigen Kohlenhydrate finden Sie beispielsweise in Hartweizennudeln und in Mehrfachzucker. Sie brauchen länger, um verdaut zu werden und lassen den Blutzuckerspiegel nicht plötzlich ansteigen und wieder abfallen.

Genauso interessant sind Vollkornprodukte, bissfest gekochtes Gemüse, Parboiled Reis und Basmati Reis, Getreideflocken und Trockenobst.

Damit Sie über die Dauer des Trainings genug Energie bereitstellen können, sollten Sie auf Einfachzucker sowie Süßigkeiten und industriell verarbeitete Lebensmittel verzichten. Sie haben einen negativen Einfluss auf den Blutzuckerspiegel, sodass es bei großer Belastung schnell zu einer Unterzuckerung kommt.

Um effizient Energie bereitzustellen, sollten Sie bereits am Abend vorher die Kohlenhydratspeicher auffüllen, wenn Sie ein langes, intensives Training von mehr als einer Stunde durchführen möchten.

Sportgerecht sind dafür Mahlzeiten aus fettarmen Reis- und Nudelgerichten mit Gemüse. Essen Sie zwei bis drei Stunden vor der intensiven Belastung Ihre letzte große Mahlzeit mit vielen gesunden Kohlenhydraten. Können Sie den Zeitraum von zwei oder drei Stunden nicht einhalten und führen dem Körper kurz vor dem Training noch Nahrung zu, sollten Sie auf leichter verdauliche Speisen setzen.

Werden eiweiß-, ballaststoff- und fettreiche Nahrungsmittel wie in deftiger Soße schwimmendes, fettes Fleisch gegessen, wird Ihnen das beim Training schwer im Magen liegen und Sie über die Maßen hin belasten.

Während des Trainings brauchen Sie keine Verpflegung, wenn die Kohlenhydratdepots gut

gefüllt und die Trainingseinheit innerhalb einer Stunde durchgeführt ist. Dauert das Training allerdings länger, weil gerade an einem Wettkampf teilgenommen wird, sollten Sie nach rund einer Stunde wieder etwas essen.

Als Zeitraum können Sie sich alle 20 bis 30 Minuten merken. Damit verhindern Sie, dass die Leistung nachlässt.

Empfohlen werden von Experten 30 bis 60 g Kohlenhydrate. Eine Banane enthält beispielsweise rund 25 g Kohlenhydrate. Wichtig ist zudem, dass Sie beim Essen viel trinken. Als Richtwert gelten ungefähr 250 ml. Ihren Powersnack bei langen, intensiven Trainingseinheiten sollten Sie aber vorab auf Bekömmlichkeit testen, damit es keine bösen Überraschungen gibt.

Gerade nach dem Training ist Wasser trinken sehr wichtig, um im Körper den Mineralstoffverlust durch das Schwitzen unmittelbar wieder auszugleichen. Die leeren

Kohlenhydratspeicher lassen sich sehr gut mit Fruchtsaft oder einer Banane wieder auffüllen. Gleichzeitig geben Sie Ihrem Körper Kalium.

Dieser ist sehr wichtig für die Speicherung von Glykogen. Bei der späteren richtigen Mahlzeit nach dem Training geben Sie Ihrem Körper gute Kohlenhydrate. Achten Sie darauf, dass diese fettarm und leicht verdaulich ist. Ideal sind demnach Pastagerichte oder Reisgerichte mit Gemüse.

Eiweiß beziehungsweise Proteine sind wichtig für den Muskel. Wer nicht gerade Leistungssport betreibt, kann den täglichen Bedarf mit gut einem Gramm pro Kilogramm Körpergewicht abdecken.

Leistungs- und Kraftsportler brauchen etwas mehr, sodass sich die tägliche Menge auf bis zu 1,8 Gramm pro Kilogramm Körpergewicht erhöht. Wichtig ist, dass Sie es mit den Proteinen nicht übertreiben.

In Verbindung mit einer ausgewogenen Ernährung und hochwertigen Eiweißquellen lässt sich der Tagesbedarf bequem ohne Proteinpulver decken. Daher gehören Hülsenfrüchte, Milchprodukte, Fleisch und Fisch auf den Speiseplan.

Regeneration und die richtige Ernährung

Vor dem Training haben Sie dem Körper genau die richtigen Kohlenhydrate zugeführt, um Spitzenleistungen erreichen zu können und den hohen Belastungen standzuhalten. Doch wie sieht die Ernährung nach dem Training aus? Eine ebenso wichtige Rolle nimmt die Ernährung nach dem Training ein, da mit dieser die leeren Glykogenspeicher wieder aufgefüllt werden.

Es sollte nicht vergessen werden, dass der Körper auch für die Regeneration Energie benötigt. Um die Glykogenspeicher schnell wieder zu füllen, greifen Sie auf kurzkettige Kohlenhydrate zurück, weil der Organismus diese schnell verwertet. Vorhanden sind solche kurzkettigen Kohlenhydrate in Fruchtsäften und Traubenzucker. Sie gehören zur Kategorie der Einfachzucker.

Auch in der Regenerationsphase sind Proteine sehr wichtig und gehören daher auf jeden Fall zu einer ausgewogenen Fitnessernährung. Sie sorgen dafür, dass sich der Muskel nach einer extremen Belastung optimal erholt und wächst.

In spezieller Ernährung für den Muskelaufbau sind daher sehr viele Proteine enthalten. Die Aminosäuren füllen Risse in den Muskelfasern wieder auf und regen das Wachstum der Muskulatur gerade in der Regenerationsphase an. Eine schnelle Regeneration wird durch folgende Lebensmittel herbeigeführt:

➢ **Beeren**

Sie enthalten Antioxidantien, die den freien Radikalen, den Verursachern von Schäden an den Zellen entgegenwirken. Sie verhindern Entzündungen und beugen damit Muskelkater vor, der sich vielfach nach harten Trainingseinheiten einstellt und böse Schmerzen verursacht.

➢ **Nüsse**

In ihnen sind Vitamin E und essenzielle Omega Fettsäuren enthalten. Durch diese einzigartige Kombination sind Nüsse ein sehr guter Helfer, um vorhandene Muskelschäden zu beheben. Omega Fettsäuren wirken zudem positiv auf die Fettverbrennung. Daher gehören Nüsse zu Ihrer Sport- und Fitnessernährung.

➢ **Haferflocken**

Sie sind reich an guten Kohlenhydraten und eignen sich ideal als gesundes

Fitnessfrühstück, um dem Körper die benötigte Energie zu liefern. Die enthaltenen essenziellen Mineralstoffe haben auch eine positive Wirkung auf die Regeneration.

➢ **Gemüse**

Auf den Teller gehören vor allen Dingen grüne Gemüsesorten, da diese zu den besten Nährstofflieferanten zählen. Doch in ihnen steckt noch viel mehr. Sie liefern Vitamine und einen hohen Anteil an Eisen. Viel Vitamin C ist in Paprika enthalten. Spinat ist ein idealer Eisenlieferant. Bei einer guten Sport- und Fitnessernährung, die auch für eine schnelle Regeneration sorgt, darf Gemüse nicht fehlen.

➢ **Fleisch**

Bei einer gesunden Sporternährung kommen Rind und Geflügel auf den Teller, da

beide Sorten gute Vitamin D Lieferanten sind und viele Aminosäuren enthalten. Da der menschliche Körper nicht alle benötigten Bestandteile selber herstellen kann, müssen Sie ihm diese über die Ernährung zuführen. Darum finden Sie in den vielen Sporternährungsvarianten immer auch Fleisch im Ernährungsplan.

Zielrichtung für eine gesunde Ernährung

Unter dem Begriff gesunde Ernährung sind verschiedene Ernährungsformen zusammengefasst. Dieser Oberbegriff umschreibt verschiedene Arten von Sport- und Fitnessernährung, die genau auf Ihre Bedürfnisse zugeschnitten sind. Dabei beruht die Definition auf dem Ziel, das Sie sich gesetzt haben. Ihr Ziel ist die Richtung, mit der Sie die Grundlage dafür haben, welche Ernährung Ihr Körper benötigt, um die gewünschte Spitzenleistung zu erzielen.

Wer mit Bodybuilding Muskulatur aufbauen möchte, benötigt eine proteinreiche Ernährung. Der Speiseplan enthält Geflügelfleisch, Rindfleisch, Eier, Fisch, Milchprodukte und weitere proteinreiche Lebensmittel. Genauso gehören Hülsenfrüchte wie Erdnüsse und Pintobohnen dazu, die auf 100 g mehr als 20 g Proteine

enthalten. Der hohe Proteingehalt unterstützt den Muskelaufbau. Das ist ja das primäre Ziel, das Sie mit Bodybuilding und Krafttraining erreichen möchten.

Wollen Sie mit Sport- und Fitnessernährung überschüssige Pfunde verlieren, fällt die Wahl auf „low Fat" Lebensmittel. Damit gelingt es Ihnen mit der Ernährung ein Kaloriendefizit zu erreichen. In den dafür zur Verfügung stehenden Ernährungsplänen sind weder fetthaltige Lebensmittel, noch Süßigkeiten zu finden. Gegessen wird überwiegend Gemüse, Obst, mageres Fleisch und gesunde Snacks. Reis in verschiedenen Varianten dient als Beilage.

Gesund Gewicht zulegen, wenn Sie mehr Masse wünschen, gelingt das mit einer Menge kalorienreicher Lebensmittel. Sie können fast alles essen, worauf Sie Lust habe, sollten aber auf die Kalorienzusammensetzung achten.

Gegessen werden dürfen Lebensmittel mit langkettigen Kohlenhydraten, fetthaltige Nahrungsmittel und sogenannte Weightgainer Shakes.

Um Ihr persönliches Ziel zu erreichen ist es wichtig, dass Sie die Ernährung daraufhin anpassen. Damit geben Sie Ihrem Körper die benötigte Energie, die er für die Umsetzung Ihres Vorhabens dringend braucht. Eine gesunde Fitness- und Sporternährung soll in erster Linie einen guten Beitrag zur körperlichen und mentalen Fitness leisten. Dadurch steigern Sie Ihre Lebensqualität und fühlen sich deutlich wohler.

Effektiv mit Sport- und Fitnessernährung
Gewicht verlieren und Muskeln aufbauen

Damit Ihnen der Gewichtsverlust mit einer gesunden Sport- und Fitnessernährung gelingt, müssen Sie, genau wie bei jeder anderen Ernährungsform, die Ihnen zu einem besseren Körpergefühl verhilft, Ihre Denkweise verändern und das gewünschte Ziel verinnerlichen. Durch eine neue Konditionierung erreichen Sie bleibende Erfolge, da eine Veränderung der Lebensweise im Kopf beginnt.

Verinnerlichen Sie sich Ihr gewünschtes Ziel und gestalten Sie dementsprechend Ihr Leben. Im Bezug auf einen muskulösen, definierten Körper bedeutet dieses, dass Sie Sport mit der richtigen Ernährung vereinen. Ein guter Anfang für die Reduzierung von Gewicht in Kombination mit Sport ist Low Carb. Eine

solche Ernährungsumstellung ist aber nur dann zielführend, wenn Sie sich grundlegend anders ernähren und Sport in Ihr Leben integrieren.

Jeder kennt die Problemzonen am eigenen Körper, denen mit ausgiebigen Trainingseinheiten und einer durchdachten Sport- und Fitnessernährung zu Leibe gerückt werden möchte. Seien Sie sich im Klaren darüber, dass Sie nicht nur am Bauch, den Beinen oder am Po abnehmen können. Die Reduktion der Fettreserven erfolgt am ganzen Körper. Zuerst wird anderen Menschen das schmalere Gesicht auffallen. Überflüssige Fettablagerungen am Bauch werden auch schnell weniger. Schwieriger ist es hingegen an Oberschenkeln und Po.

Um mit Sport- und Fitnessernährung Gewicht zu verlieren, müssen Sie Ihren Grundumsatz und Leistungsumsatz kennen. Im Vergleich der Grund- und Leistungsbilanz mit der

Kalorienaufnahme wird schnell klar, woher die Kilos zu viel auf der Waage kommen. Was steckt hinter diesen beiden Werten und wie gelingt die Berechnung von Grund- und Leistungsumsatz?

Grundumsatz und Leistungsumsatz berechnen

Der Grundumsatz beziffert den Bedarf an Kalorien, den Ihr Körper für die Lebenserhaltung braucht, damit alle normalen Prozesse funktionieren. Dazu gehören die Aufrechterhaltung der Arbeit der Organe und der Körpertemperatur. Dieser Wert ist die Grundlage für den Leistungsbedarf beziehungsweise die Kalorien, die Sie tatsächlich brauchen. Wie hoch der tatsächliche Kalorienbedarf aussieht, hängt von unterschiedlichen Faktoren ab. Dazu gehören:

- Alter
- Größe
- Geschlecht
- Gewicht

Ihre täglichen Aktivitäten haben einen großen Einfluss auf die Kalorienmenge, die Sie am Tag benötigen.

Entscheidend ist beispielsweise, ob Sie überwiegend sitzend arbeiten oder viel in Bewegung sind oder ob Sie als Ausgleich Sport treiben, um sich fit zu halten. In der Ernährungswissenschaft wird der Grundumsatz über die Menge der Kalorien definiert, die der Körper täglich für die Aufrechterhaltung sämtlicher Funktionen benötigt.

Der Grundumsatz wird auch als „basale Stoffwechselrate" bezeichnet. Für die Berechnung des Wertes gibt es bestimmte Formeln, die Sie verwenden können. Zum Einsatz kommt die sogenannte Harris-Benedict-Formel, in der alle wichtigen Faktoren wie Geschlecht, Größe, Gewicht und Alter mit einbezogen werden.

Die Rechenformel ist für Frauen und Männer unterschiedlich gestaltet und bezieht sich auf die Kalorienzufuhr innerhalb von 24 Stunden. Demnach lautet die Formel für:

- ***Frauen:***

655,1 + (9,6 x Gewicht in Kg) + (1,8 x Größe in cm) – (4,7 x Alter in Jahren)

- ***Männer:***

66,47 + (13,8 x Gewicht in Kg) + (5,0 x Größe in cm) – (6,8 x Alter in Jahren)

Mit der errechneten Zahl haben Sie die Kalorien, die Sie mindestens brauchen. Berücksichtigt wird dabei nicht, ob Sie Sport treiben oder sich viel bewegen. Um den Gesamtumsatz zu ermitteln, benötigen Sie einen weiteren Wert, der den Leistungsumsatz definiert. Dieser wird als PAL-Wert (physical activity level) bezeichnet.
Um diesen zu berechnen, gibt es bestimmte Faktoren, die den Aktivitätslevel darstellen. Dazu gehören beispielsweise folgende:

- sitzende Tätigkeiten und kaum körperlich aktiv: 1,4 – 1,5
- körperlich anstrengende Tätigkeit: 2,0 – 2,4

- hauptsächlich gehen und stehen: 1,8 – 1,9
- Kombination aus sitzen, stehen, gehen: 1,6 – 1,7
- schlafen oder nur sitzen und liegen: 1,2

Diese Zahlen werden mit der Stundenzahl multipliziert, die für die jeweilige Tätigkeit zum Einsatz kommen. Anschließend werden alle ermittelten Werte addiert, durch 24 Stunden geteilt und mit dem bereits berechneten Grundumsatz multipliziert, um den durchschnittlichen Gesamtenergiebedarf am Tag zu ermitteln.

Bei der Berechnung und den Ergebnissen handelt es sich nur um Richtwerte. Denn es gibt viele weitere Variablen, die den Kalorienverbrauch beeinflussen.

Sie lassen sich nicht alle in einer Formel zusammenfassen und berechnen. Daher ist die Berechnung des Grund- und Leistungsumsatzes nur ein guter Anhaltspunkt.

Maßeinheiten

Physikalisch betrachtet geht es bei den verwendeten Maßeinheiten um Arbeit pro Zeit, aus der die Leistung hervorgeht. Eine Einheit wird dementsprechend in Joule pro Sekunde J/s oder in Watt W ermittelt.

In der Praxis finden Sie überwiegend Kilokalorien, die für die Berechnung verwendet werden. Die Maßeinheiten stellen sich in Zahlen ausgedrückt folgendermaßen dar:

1 kcal = 4.186 kJ

1 kJ = 0.239 kcal

Unterschiedliche Formen von Fettgewebe im Körper

Körperfett ist nicht gleich Körperfett. So gibt es welches, das absolut lebensnotwendig ist. Andere Arten wiederum verursachen Krankheiten oder sind für Problemzonen verantwortlich. Wissenschaftlich wird Körperfett in 6 Arten unterschieden. Diese Unterscheidungen sollten Sie kennen, wenn Sie mit einer gesunden Sport- und Fitnessernährung abnehmen, Muskeln aufbauen und den Körper neu definieren möchten. Die nachfolgende Unterteilung zeigt Ihnen, welches Körperfett wichtig ist und welches den Organismus belastet.

Typ I: essenzielles Fett

Essenzielles Fett ist für den Körper lebensnotwendig. Damit Sie gesund bleiben, sollten 10 bis 13 Prozent des Körpergewichts aus essenziellem Fett bestehen. Dieses Fett erfüllt wichtige Aufgaben. Es sorgt für einen ausbalancierten Hormonhaushalt, reguliert die Körpertemperatur und absorbiert Vitamine aus den Nahrungsmitteln.

Wer den radikalen Weg für eine Gewichtsreduzierung wählt, unterschreitet schnell den Wert, den das essenzielle Fettgewebe ausmachen sollte. Folge davon können Hormonstörungen sein.

Ihnen ist ständig kalt, es treten Mangelerscheinungen auf und Ihre Blutzuckerwerte geraten aus dem Gleichgewicht. Für einen gesunden Lebensstil sollten daher immer genug essenzielle Fettreserven vorhanden sein.

Typ II: weißes Fett

Den größten Anteil des Körpers macht das weiße Körperfett aus. Es wird auch als Depotfett bezeichnet und dient als Schutzpolster für Organe, regelt die Hormone wie Leptin und spezielle Östrogene, setzt aus der Nahrung Energie frei, speichert diese in den Depots ab und ist verantwortlich für das Hungergefühl.

Weißes Fett ist für den Körper eine wichtige Reserve für Notfälle. Ist im Körper zu viel weißes Fett gespeichert, entstehen unschöne Fettpölsterchen, Übergewicht und der Hormonhaushalt gerät durcheinander.

Typ III: braunes Fett

Zum weißen Fett ist das braune Fett ein guter Gegenspieler, weil dort keine Energie gespeichert wird. Es sorgt vielmehr dafür, dass Energie optimal verbrannt und dadurch Wärme erzeugt wird.

Die Körpertemperatur wird darüber reguliert und stabil gehalten. Diese Fette sind bisher nur beim Menschen und gerade bei Säuglingen nachgewiesen worden, die davon einen besonders hohen Anteil besitzen.

Typ IV: beiges Fett

Die Harvard Medical School USA hat dieses Fett im menschlichen Körper entdeckt. Diese Entdeckung ist bahnbrechend, da bisher davon ausgegangen wurde, dass es im menschlichen Körper nur braunes und weißes Fett gibt.

Mittlerweile lässt sich aber der beige Anteil deutlich unterscheiden. Farblich ist es dem braunen Fett sehr ähnlich, weist allerdings eine ganz eigene Zellstruktur auf.

Es verbrennt genauso wie das braune Fett Energie, die dem Körper sofort zur Verfügung steht, weil sie nicht in die Depots gelangt.

Die Wissenschaft geht davon aus, dass beiges Fett der richtige Ansatz für den Kampf gegen Übergewicht darstellt. Allerdings steht die Forschung diesbezüglich noch ganz am Anfang.

Typ V: Unterbauchfett

Direkt unter der Hautoberfläche liegt das Unterbauchfett und macht 90 Prozent des gesamten Körperfetts aus. Es besteht aus weißem, braunem und beigem Fett und stört grundsätzlich nicht, wenn das Verhältnis ausgewogen und nicht zu viel weißes Fett vorhanden ist.

Um den Anteil an Unterbauchfett zu messen, gibt es einen professionellen Hautfalten-Test.

Typ VI: Viszeralfett

Das Viszeralfett ist in der Bauchhöhle vorhanden und umschließt innere Organe wie Leber und Herz. Ist diese Fettschicht zu ausgeprägt, gehen Sie genau in der Körpermitte auseinander und es entsteht ein „Bäuchlein", obwohl Sie doch eigentlich gerne eine schlanke, straffe, durchtrainierte Mitte hätten.

Das ist aber noch nicht alles. Das Viszeralfett beeinflusst auch in hohem Maße die Gesundheit, denn es wird ein Protein produziert, das für Diabetes Typ 2 verantwortlich ist. Mittlerweile hat die Medizin sogar herausgefunden, dass ein enger Zusammenhang zwischen zu hohem Viszeralfett und Erkrankungen wie Alzheimer, Brustkrebs, Schlaganfällen, Herz-Kreislauferkrankungen und weiteren Krankheiten besteht.

Mit Fitness- und Sporternährung den Stoffwechsel ankurbeln

Der Stoffwechsel ist von Mensch zu Mensch anders, genauso wie jeder Körper anders funktioniert und reagiert. Die einen sind mit einer tollen Muskulatur ausgestattet und sind kerngesund, während sich bei anderen die Muskeln unter Fettpölsterchen verstecken. Es gibt aber noch eine Variante, die genau zwischen den beiden liegt. Grund für die unterschiedlichen Körperformen ist der Stoffwechsel. Für eine bessere Differenzierung wird von Stoffwechseltypen gesprochen. Sie unterteilen sich in:

- Mesomorph
- Ektomorph
- Endomorph

Sie haben noch nie etwas von diesen Begriffen gehört?

Kein Problem! Damit Sie verstehen, warum diese Einteilung erfolgte, müssen Sie in die Historie zurückgehen. Der Mediziner und Psychologe William Sheldon hat bereits 1942 herausgefunden, dass es abweichende Stoffwechseltypen gibt. Jeder einzelne hat eine unterschiedlich ausgeprägte Neigung, die sich auf die Muskelmasse und das Körperfett bezieht.

Der mesomorphe Typ ist ein Zwischending mit Muskeln, während der endomorphe Typ zu Fettleibigkeit neigt. Beim ektomorphen Typ läuft die Fettverbrennung auf Hochtouren, sodass die Muskulatur gut sichtbar ist und der Körper Gesundheit sowie Vitalität ausstrahlt.

Der **ektomorphe Typ** ist mit einer schlanken Körperstatur ausgestattet, hat schmale Schultern und kaum Körperfett.

Durch seine Körpergröße ist er mit langen Muskeln ausgestattet. Dieser Stoffwechseltyp kann alles essen, ohne dabei offensichtlich

zuzunehmen. Das stellt sich natürlich als schöner Vorteil dar. Nachteilig ist hingegen, dass mehr Zeit für den Muskelaufbau gebraucht wird und die anschließende Regeneration auch deutlich länger dauert.

Der **mesomorphe Typ** ist mit V-förmigem Oberkörper, breiten Schulter und schmalen Hüften ausgestattet. Durch eine gut funktionierende Verstoffwechselung gelingt ein schneller Muskelaufbau sowie ein Zugewinn an Muskelmasse und Gewicht. Die vorhandenen Muskeln bleiben auch bei längeren Trainingspausen erhalten.

Dieser Körpertyp ist auf der Gewinnerseite, da mit der richtigen Sport- und Fitnessernährung sowie einem durchdachten Trainingsplan der optimale Muskelaufbau erreicht wird.

Der **endomorphe Typ** ist mit einem breiten Becken und breiten Schultern ausgestattet und verfügt über einen erhöhten Körperfettanteil. Die dadurch gebotene Körpermasse stellt

genügend Kraft bereit und erlaubt einen recht schnellen Muskelaufbau. Der Körper von endomorphen Menschen ist weniger anfällig, selbst wenn über die Leistungsgrenze hinaus trainiert wird.

Trotz der schönen Vorteile gibt es einen kleinen Nachteil. Körperfett wird schneller angesetzt und überdeckt die definierten Muskeln. Damit die Muskeln gut sichtbar bleiben, sind strikte Ernährungsvorgaben und ausreichend Cardioeinheiten zum Krafttraining nötig.

Allerdings gibt es aber kaum Menschen, die einem der drei Stoffwechseltypen hundertprozentig entsprechen. Viel öfter ist eine Mischung aus zwei Typen zu finden.

Wichtig ist aber trotzdem, dass Sie Ihren Stoffwechseltyp identifizieren, wenn Sie mit Fitness- und Sporternährung Ihren Körper neu definieren möchten.

Mit dem Wissen, in Kombination mit ausgesuchten Trainingseinheiten und der richtigen Ernährung haben Sie eine optimale Voraussetzung geschaffen, Ihren Körper zu verstehen und ihn dementsprechend richtig mit allen wichtigen Nährstoffen zu versorgen.

Schauen Sie einfach nach Ihrer überwiegenden, körperlichen Ausstattung. Damit können Sie Ihren Stoffwechseltyp herausfinden und die richtige Kombination aus Ernährung für Muskelaufbau und Fitness zusammenstellen.

Kohlenhydrate und die richtige Dosierung

Der Ernährungsplan vieler Sportler sieht wie das Buffet auf einem Kindergeburtstag aus, weil dort Schokoriegel, Nudeln, Bananen, Cola und viele weitere kohlenhydratreiche Lebensmittel vertreten sind.

Nicht nur die Sportler, sondern auch die Deutsche Gesellschaft für Ernährung und selbst Ernährungswissenschaftler sind der Meinung, dass Kohlenhydrate für sportliche Höchstleistungen wichtig sind.

Sie werden als gesund eingestuft und sind freundlich zur Figur. Gerade Nudeln und spezielle Riegel mit einem hohen Zuckeranteil werden daher als Turbo-Booster für Sportler hoch gehandelt, die auf dem Siegertreppchen ganz nach oben wollen.

Leider ist das ein Irrtum, wie zahlreiche Studien von renommierten Universitäten beweisen. So

haben Studien der Harvard Universität in Boston USA herausgefunden, dass eine Überdosierung von Kohlenhydraten dick und krank macht. Gleichzeitig kam heraus, dass sich die Leistungen von Sportlern durch zu viele Kohlenhydrate verschlechterten.

Für Höchstleistungen im Sport sind allerdings Fett und Eiweiß sehr wichtig. Diese wichtige Information ist nicht nur bei Sportlern, sondern auch bei den Medien angekommen. So gibt es auf NBCSports.com einen Artikel aus 2008, wo die Frage behandelt wird, was bei US-Turnern bei der Vorbereitung auf die Olympischen Spiele auf den Tisch kommt.

Aus dem Artikel geht hervor, dass entweder eiweiß- und fettreiche oder kohlenhydratreiche Lebensmittel gegessen werden.

Bei Athleten mit einer kohlenhydratreichen Ernährung brachte das Carbo-Loading, also das Aufladen mit Kohlenhydraten nicht viel. Im Gegensatz dazu zeigte sich bei einigen

Sportlern, die sich eiweiß- und fettreich ernährten, dass diese bessere Leistungsergebnisse erzielten.

In seinem Buch „Paleo Diet" beschreibt der US-Wissenschaftler Loren Cordain, wie Joe Friel, ein 52-jähriger, aktiver Läufer nach einer Umstellungsphase auf eine kohlenhydratarme Ernährung nach rund 2 Wochen intensiver und länger trainieren konnte. Er schaffte sogar die Qualifikation für die Weltmeisterschaft. Diese Ernährungsweise hat sich auch Ryan Bolton zunutze gemacht und hat 2000 den Ironman gewonnen.

Jan Prinzhausen, ein deutscher Ernährungswissenschaftler hat sich auch intensiv mit Sporternährung beschäftigt und dazu das Buch „Logi und Low Carb" herausgebracht. In seinem Buch stellt er die alternative Sporternährung der auf Kohlenhydrate basierenden Ernährung gegenüber.

Die Gegenüberstellung beruht auf Ergebnissen von 600 Studien und besagt, dass nicht nur Profisportler, sondern auch Hobbysportler von der Logi-Ernährung (low glycemic and insulinemic) sowie der fett- und eiweißreichen Ernährung profitieren.

Ernährungsformen für körperliche und geistige Fitness

Die Ernährungsformen, die als Sport- und Fitnessernährung gelten, beruhen auf einer Ernährungsumstellung. Dabei verschwinden einige Lebensmittel vom bisherigen Speiseplan und werden durch wertvolle, gesunde Nahrungsmittel ersetzt.

Auch wenn es zu Beginn vielleicht schwerfällt, werden Sie bald feststellen, wie sich Ihr Körper mit der neuen Ernährungsform verändert. Sie fühlen sich fitter, gesünder und leistungsfähiger. Die ungesunden Lebensmittel werden Sie nach kurzer Zeit nicht mehr vermissen.

Um Ihnen einen kleinen Überblick über gesunde Ernährungsformen für Sport und Fitness zu geben, finden Sie nachfolgend einige Methoden, wie Sie Ihre Ernährung auf das gewünschte Ziel anpassen.

Die Logi-Methode

Die Logi-Methode ist eine Ernährungsform, die an die „Steinzeit-Ernährung" angelehnt ist und eine langfristige Umstellung darstellt. Dabei wird auf zucker- und stärkereduzierte Nahrungsmittel gesetzt, womit Sie Typ-2-Diabetes und Übergewicht vorbeugen und therapieren können. Darüber hinaus soll diese Methode auch für Normalgewichtige ideal sein, um dauerhaft schlank und gesund zu bleiben.

Durch die zucker- und stärkereduzierte Ernährung wird der Blutzucker und Insulinspiegel niedrig gehalten, da nur eine reduzierte Aufnahme von Kohlenhydraten erfolgt. Dadurch verbessern sich die Blutwerte und Abnehmen sowie Gewicht halten gestaltet sich leichter. Entwickelt wurde diese Methode von Nicolai Worm, die primär für Menschen mit einer Insulinresistenz gedacht ist.

Bei dieser Erkrankung handelt es sich um eine Stoffwechselerkrankung. Die Bauchspeicheldrüse schüttet immer mehr Insulin aus, da die Zellen keine Reaktion mehr auf die Botenstoffe zeigen. Folge davon sind erhöhte Blutfettwerte und ein erhöhter Blutdruck, was letztendlich zu Diabetes Typ 2 führt.

Worm führt die Störungen auf die Folgen eines falschen Lebensstils zurück und geht davon aus, dass eine Umstellung auf die frühsteinzeitliche Ernährung optimal auf den menschlichen Organismus angepasst ist. Die Kohlenhydratzufuhr wird dabei reduziert und sich dabei auf Lebensmittel mit einem niedrigen Glykämischen Index reduziert, um die Insulinausschüttung optimal zu gestalten.

Der Logi-Methode liegt kein strikter Ernährungsplan zugrunde.

Anhand der Logi-Pyramide erkennen Sie, welche Lebensmittel in welchem

Mengenverhältnis gegessen werden dürfen. Die Vorlage dazu lieferte der amerikanische Professor David Ludwig der Bostoner Harvard Universität, die durch Worm modifiziert wurde. Basis der Logi-Methode sind stärkearmes und freie Gemüse, das Sie beliebig viel essen dürfen.

Einschränkungen gibt es allerdings bei süßen Früchten, da diese zu viel Zucker enthalten. Die Ernährungsempfehlung bei der Logi-Methode lautet: Pro Tag drei Portionen Gemüse und zwei Portionen Obst.

Zudem stehen viele eiweißhaltige Lebensmittel auf dem Speiseplan. Sie umfassen Geflügel, Fisch, mageres Fleisch, Hülsenfrüchte, Milchprodukte und Nüsse. Eine wichtige Rolle spielen hochwertige Fette und Öle.

Getreideprodukte wie Brot und Nudeln aus Weißmehl sollten Sie gegen Vollkornprodukte austauschen. Gegessen werden am Tag drei Hauptmahlzeiten und zwei Zwischenmahlzeiten.

Morgens ist der ideale Zeitpunkt für Brot oder Müsli.

Die Insulinsensitivität ist zu diesem Zeitpunkt sehr hoch, sodass Blutzucker und Insulin im moderaten Rahmen bleiben. Snacks für zwischendurch bestehen aus Rohkost mit Dip oder hart gekochtem Ei. Mittags kommen Fisch oder Fleisch mit Gemüse und abends Fisch, Fleisch oder Käse auf den Tisch.

Die unterschiedlichen Lebensmittel haben ein großes Volumen, aber wenig Kalorien sowie Eiweiß, sodass Sie länger satt sind und nicht andauernd ans Essen denken. Der hohe Obst- und Gemüseanteil und die Vollkornprodukte versorgen Sie mit allen wichtigen Mineralien und Nährstoffen.

Durch die enthaltenen Proteine baut der Körper weniger Muskulatur ab. Die reduzierte Kalorienaufnahme sorgt zudem dafür, dass Fettpölsterchen verschwinden und Muskeln sichtbarer werden.

Low Carb Ernährung

Diese Ernährungsform ist auch bei Sportlern weit verbreitet, um den Körper in Form zu bringen und zu definieren. Diese kohlenhydratarme Ernährungsform verhindert, dass der Insulinspiegel unnötig in die Höhe schnellt. Low Carb ist über einen bestimmten Zeitraum eine ideale Ernährungsweise, um überschüssiges Fett zu verbrennen, gerade wenn es beim Training um die Definition geht.

Die Ernährung ist allerdings sehr einseitig gestaltet. Damit keine Heißhungerattacken entstehen und Sie diese Ernährungsform durchhalten, ist ein sogenannter „Cheat Day" wichtig, in dem Sie alles essen dürfen. An diesem Tag werden die Glykogenspeicher wieder ordentlich gefüllt.

Daher wird er auch als Load Day bezeichnet. Dieser Load Day verhindert, dass Sie sich schlapp und kraftlos fühlen.

Es gibt verschiedene Ernährungsformen, die auf Low Carb Ernährung beruhen. Dazu gehören unter anderem die South Beach Diät, Dr. Atkins und der New York Body Plan von David Kirsch. Damit Sie eine Vorstellung davon bekommen, wie eine Low Carb Ernährung aussieht, erhalten Sie hier eine beispielhafte Kurzfassung als Vorgeschmack, für die am Ende enthaltenen wunderbaren 30 Low Carb Rezepte:

Ein Low Carb Frühstück umfasst 2 Eier, eine Tomate, Schinken und Tee oder Kaffee. Zum Mittagessen gibt es ein 200g Steak und jede Menge Salat.

Ein Abendessen besteht aus 400 g Spinat, Schafskäse, Zwiebeln und Nüssen, die auf den Teller kommen. Kürbiskerne und Beeren werden als Zwischenmahlzeit gegessen.

Durch die Einschränkung oder den kompletten Verzicht auf Kohlenhydrate werden Sie schnell Gewicht verlieren und störende Fettpölsterchen

verschwinden. Dieses haben auch Studien bei einer kurzzeitigen Verwendung einer Low Carb Ernährung gezeigt.

Bedenken sollten Sie aber bei dieser Ernährungsform, dass Ihr Körper kaum Ballaststoffe erhält, wenn er diese nicht durch pflanzliche Eiweißquellen und viel Pflanzenkost bekommt.

Eiweißreiche Ernährung

Als Sport- und Fitnessernährung stützt sich diese Ernährungsform in der Hauptsache auf den Makronährstoff Eiweiß und kann damit als sehr gute und erfolgreiche Trainingsernährung genutzt werden. Die Kalorien stammen überwiegend aus Proteinen, die den Stoffwechsel ankurbeln. Damit wird ein guter Beitrag zur Fettverbrennung und dem Muskelaufbau geleistet. Für den Körper ist Eiweiß lebensnotwendig.

Proteine haben eine positive Wirkung auf Hormone, Enzyme, Körperzellen, Organe, Muskeln, Haare und Haut und sind verantwortlich für ein gut funktionierendes Immunsystem sowie optimale Verdauung. Daher ist es wichtig, dass Ihr Körper immer Nachschub bekommt.

Als Sportler profitieren Sie von einer proteinreichen Ernährung.

Denn Sie bauen besser Muskeln auf und unterstützen die Regeneration nach intensiven Trainingseinheiten. Eiweiß wird nicht in Depots gespeichert oder zur Energiegewinnung verwendet. Vielmehr werden gleich 20 bis 30 Prozent direkt wieder verbrannt. Durch die schnelle Verwertung entsteht Wärme, die wiederum die störenden Fettpölsterchen schmelzen lässt. Vorteilhaft gestaltet sich, dass Sie mit einer proteinreichen Ernährung lange satt sind und keine Heißhungerattacken verspüren. Grund dafür ist ein nur leichter Anstieg und Abfall des Insulinspiegels.

Über den gesamten Tag wird eine bestimmte Menge an Eiweiß dem Körper zugeführt. Die Tagesmenge liegt zwischen 100 und 120 Gramm. Dementsprechend sollte das gesunde Mittelmaß je Mahlzeit zwischen 20 und 40 Gramm liegen.

Größere Mengen kann der Organismus nicht verarbeiten. Erfolgt eine Überdosierung, kehrt

sich der positive Effekt des Gewichtsverlustes ins Gegenteil um.

Zuckerfreie Ernährung

Eine zuckerfreie Ernährung bedeutet nicht, dass Sie komplett auf Zucker verzichten. Vielmehr verbannen Sie den Einfachzucker von Ihrem Speiseplan und schauen genauer hin, welche Inhaltsstoffe in Lebensmitteln enthalten sind. Im ersten Moment mag sich das sehr einfach anhören. Der Verzicht auf offensichtlich süße Lebensmittel wie Schokolade und Süßigkeiten ist aber nicht genug, da viele, vermeintlich gesunde Lebensmittel, versteckten Zucker enthalten. Die Lebensmittelindustrie hat diesem versteckten Zucker verschiedene Namen gegeben. Auf den Zutatenlisten werden Sie das Wort „Zucker" vergeblich suchen.

Sie finden Bezeichnungen wie Dextrose, Saccharose oder natürliche Fruchtsüße. Geschickt gewählte Bezeichnungen sorgen dafür, dass der wahre Zuckergehalt nicht sofort ins Auge fällt. Sie stehen vielfach ganz weit unten in der

Zutatenliste. Doch zusammengenommen ergeben diese einen Zuckeranteil, der eigentlich ganz oben auf der Zutatenliste stehen müsste.

Ihr Körper benötigt Zucker als wichtigen Energielieferanten. Er wird für den Muskelaufbau, Muskelerhalt, das Gehirn und viele verschiedene Stoffwechselvorgänge benötigt. Wichtig ist dabei aber, welche Form von Zucker dem Körper zugeführt wird. Einfachzucker ist die reinste Form und in Glukose, Galaktose sowie Fructose zu finden. Zwei- und Mehrfachzucker setzt sich aus mehreren Zuckermolekülen zusammen. Zu finden ist er in Laktose, Saccharose und Maltose. Ein weiterer Mehrfachzucker ist mit bis zu neun Einfachzuckermolekülen ausgestattet und in Raffinose, Verbascose und Stachyose enthalten. Diese Form von Zucker finden Sie beispielsweise in Hülsenfrüchten.

Für eine Sport- und Fitnessernährung sind Mehrfachzucker mit mehr als 10 Einfachzuckermolekülen interessant, da Blutzucker und Insulinspiegel nicht extrem in die Höhe katapultiert werden und anschließend schnell wieder abfallen. Die langkettigen Kohlenhydrate, die Sie durch diesen Mehrfachzucker aufnehmen, benötigen eine längere Zeit für die Aufspaltung und die Verarbeitung. Diese Polysaccharide finden Sie in Ballaststoffen, Stärke und Dextrinen.

Eine zuckerfreie Ernährung ist kaum möglich, da in fast allen Nahrungsmitteln Zucker enthalten ist. Werden allerdings Lebensmittel verwendet, die weniger als 3 Prozent Zucker enthalten und dieser überwiegend aus Polysacchariden besteht, sind Sie nahe an einer zuckerfreien Ernährung dran. Gegessen wird viel frisches Gemüse, Hülsenfrüchte, Obst und Vollkornprodukte. Die bisher gewählten Fertiggerichte und Süßigkeiten bleiben im

Supermarkt, weil sie mit Geschmacksverstärkern und Zucker angereichert sind.

Wenn Sie die unterschiedlichen Grundlagen für eine Sport- und Fitnessernährung genauer betrachten, werden Sie feststellen, dass alle sehr ähnlich gestaltet sind.

Wichtige Basics für eine gesunde Sport- und Fitnessernährung

Die Möglichkeiten sind schier unendlich, um mit der richtigen Ernährung gezielt Muskeln aufzubauen, mehr Fitness zu erlangen und das Wohlbefinden zu steigern. Es ist nicht immer ein einfacher Weg, auf die Köstlichkeiten und Lieblingsgerichte zu verzichten, die vor der Ernährungsumstellung zur Selbstverständlichkeit angehörten. Wenn die Teilnahme an Wettkämpfen nicht Ihr auserkorenes Ziel ist, muss eine Ernährungsumstellung nicht konsequent bis ins letzte Detail umgesetzt werden. Es gibt aber bestimmte Basics, die Sie bei einer Sport- und Fitnessernährung einhalten sollten.

- trinken Sie viel! Die Mengen sind allerdings unterschiedlich definiert
- Gemüse und Obst gehört auf den täglichen Speiseplan
- verwenden Sie Vollkornprodukte wie Vollkornbrot, Vollkornreis, Vollkornnudeln
- essen Sie Fisch, Pflanzenöle und Nüsse, um dem Körper ungesättigte Fettsäuren zuzuführen
- nutzen Sie Quark, Eier und Fleisch als Eiweißlieferanten
- stellen Sie die Mahlzeiten vielseitig und ausgewogen zusammen
- nehmen Sie sich Zeit bei den unterschiedlichen Mahlzeiten
- um sich wohlzufühlen, sollten Sie den Tagesbedarf auf 3 bis 5 Mahlzeiten verteilen

Die Mahlzeiten werden ausschließlich aus frischen Zutaten zubereitet, um dem Körper alle wichtigen Nährstoffe zu geben. Stark gesüßte Lebensmittel, Fertiggerichte sowie Pizza, Burger und Fastfood sind tabu.

Das Feierabendbierchen, andere alkoholische Getränke und stark gesüßte Fruchtsäfte und Limonaden sollten Sie vermeiden, da diese eher eine kontraproduktive Wirkung auf eine gesunde Ernährung haben.

Die neue Ernährungsform richtig zusammenstellen

Die Zusammenstellung der Lebensmittel gestaltet sich mit einer Kalorientabelle recht angenehm, da Sie damit die Kalorienzufuhr und die Nährwerte immer im Auge haben. Um Ihnen diese Arbeit zu vereinfachen, gibt es interessante Apps für Tablet und Smartphone, die Sie bei der Zusammenstellung Ihrer Mahlzeiten begleiten.

Die Apps sind so gestaltet, dass Sie Ihr gewünschtes Ziel festlegen und gleichzeitig die Kalorienmenge berechnen, die Sie für das Erreichen Ihres Ziels benötigen. Je nach App tragen Sie Ihre jeweiligen Mahlzeiten ein, damit eine Berechnung pro Mahlzeit erfolgen kann. Darüber hinaus werden Sie um Angaben zu Ihren täglichen Aktivitäten wie Gehen, Cardiotraining oder Krafttraining gebeten, um den Kalorienverbrauch zu berechnen.

Sehr übersichtlich erhalten Sie eine Aufschlüsselung des Kalorienbedarfs und Verbrauchs.

Die Gestaltung der Mahlzeiten bei gesunder Sport- und Fitnessernährung ist sehr vielseitig. Es kommt nur darauf an, dass Sie viele pflanzliche Produkte und Zutaten verwenden, die dem Körper alle wichtigen Nährstoffe liefern. Für eine gesunde Ernährung sind neben Gemüse, Vollkornprodukte ideal, weil diese einen höheren Ballaststoffanteil bereitstellen. Langkettige Kohlenhydrate brauchen deutlich länger für die Aufspaltung. Dadurch haben Sie ein längeres Sättigungsgefühl.

Milchprodukte, Eier und Fisch dürfen jeden Tag auf dem Speiseplan stehen. Denn mit Milch, Käse, Joghurt und Quark erhält Ihr Körper einerseits Eiweiß und andererseits wichtigen Kalzium. Fisch sollten Sie ein- bis zweimal in der Woche essen.

Verwenden Sie aber Fisch aus nachhaltiger Herkunft wie köstlichen Hochseefisch, da dieser dem Körper Selen, Jod und gesunde Omega-3-Fettsäure liefert.

Fleisch gehört genauso auf den Speiseplan, da es ein guter Vitamin B und Proteinlieferant ist. Es gilt aber dabei ein maßvoller Verzehr.

Fette werden dem Körper am besten mit pflanzlichen Ölen zugeführt, da diese wichtige, gut verwertbare Fettsäuren enthalten.

Die Zubereitung der Lebensmittel sollte schonend erfolgen, damit Mineralstoffe, Proteine, Spurenelemente und Vitamine erhalten bleiben.

Bonus: Erstellung eines Ernährungsplans für Ihre Sport- und Fitnessernährung

Gerade am Anfang fällt es schwer, einen passenden Ernährungsplan zusammenzustellen. Damit Ihnen eine individuelle, bedarfsgerechte Zusammenstellung gelingt, erhalten Sie einen praktischen Leitfaden, der sich in acht Punkte unterteilt:

1. das Ziel, das im Vordergrund steht
2. Erfassung des Ist-Zustandes
3. täglicher Bedarf an Kalorien
4. die optimale Verteilung von Nährstoffen
5. geeignete Lebensmittel auswählen
6. wie viele Mahlzeiten und wann gegessen wird
7. wie Mahlzeiten zusammenstellen
8. Finessen und Kontrolle des Erfolgs

1. Das Ziel, das im Vordergrund steht!

Für Sport- und Fitnessernährung müssen Sie sich Gedanken über Ihre Zielsetzung machen. Dafür stellen Sie sich die Frage, was Sie mit der Ernährungsumstellung erreichen möchten.
Diese Frage muss vorab geklärt sein.

Es macht nämlich einen großen Unterschied, ob Sie durch eine bestimmte Sportart oder durch den Aufbau an Muskelmasse einen Mehrbedarf an Energie benötigen.

Haben Sie Ihr Ziel klar definiert, erhalten Sie die richtige Richtung für den Ernährungsplan.

2. Erfassung des Ist-Zustandes!

Bei der Erfassung des Ist-Zustandes wird genauer geschaut, was Sie wann essen und wie viel Energie Sie dabei aufnehmen. Um einen genauen Überblick zu bekommen, kann ein Ernährungsprotokoll sehr hilfreich sein.

Dort schreiben Sie sieben Tage lang auf, was Sie wann und wo gegessen und getrunken haben. Erscheinen Ihnen sieben Tage zu aufwendig, lässt sich das Protokoll auch nur über drei Tage führen.

Nutzen Sie nicht nur das Wochenende für die kurze Protokollform, sondern auch Wochentage, da die Ernährungsgewohnheiten in der Woche vielfach anders aussehen.

Im Anschluss werten Sie das Protokoll aus und berechnen als Tagesdurchschnitt die Energie und Nährwerte.

Zur Berechnung nutzen Sie dafür als Hilfe Nährwerttabellen. Wer es sich einfacher machen möchte, greift auf Nährwertberechnungsprogramme zurück, die Ihnen das Internet bietet. Eine komplette Auflistung würde den Rahmen dieses Buchs sprengen. Haben Sie bitte Nachsicht.

Das Ergebnis der Berechnung zeigt Ihnen den Ist-Zustand der täglich aufgenommenen Nährwerte und Energie.

3. Täglicher Bedarf an Kalorien!

Jetzt haben Sie einen genauen Überblick über Ihr Ziel und Ihre momentane Ernährung, wissen aber noch nicht, wie Ihr eigentlicher Bedarf aussieht. Um den Gesamtbedarf zu bestimmen, ermitteln Sie nun Ihren Kalorienbedarf.

Wie Sie ja bereits wissen, setzt sich der tägliche Kalorienbedarf aus Grundumsatz, Leistungsumsatz, dem Kalorienverbrauch bei sportlicher Betätigung, weiteren körpereigenen Prozessen wie die Verdauung und der spezifisch-dynamischen Wirkung von Nährstoffen pro Tag zusammen, die für eine korrekte Funktionsweise Energie benötigen.

Wer Muskelmasse aufbauen möchte, strebt eine leicht positive Kalorienbilanz an.

Dieses bedeutet, dass Sie den durchschnittlichen täglichen Gesamtenergieumsatz um maximal 300 bis 500 kcal oder um 10 Prozent der Gesamtkalorien erhöhen. Mit diesem Kalorienüberschuss funktioniert der Aufbau an Muskelmasse sehr gut.

Mehr Kalorien hingegen führen eher dazu, dass eine Zunahme an Körperfett erfolgen kann, weil diese nicht als direkter Energielieferant dienen.

Um Gewicht zu verlieren, müssen Sie Ihre Sport- und Fitnessernährung mit einem Kaloriendefizit gestalten. Dafür ziehen Sie vom ermittelten Energieumsatz maximal 300 bis 500 kcal ab.

Wird ein höheres Kaloriendefizit verwendet, verlieren Sie schneller Körpergewicht.

Allerdings riskieren Sie, dass damit nicht nur Fettreserven verschwinden, sondern auch Muskelmasse abgebaut wird.

Ein kleines Beispiel: Bei einem 28-jährigen Büroangestellten mit 75 kg Körpergewicht und einem PAL-Wert von 1,4, der Muskelmasse aufbauen möchte und viermal die Woche eine Stunde Krafttraining durchführt, sieht der Kalorienbedarf folgendermaßen aus:

- täglicher Grundumsatz 1827 kcal
- täglicher Leistungsumsatz 728 kcal
- Kalorienverbrauch pro 60-minütiger Trainingseinheit 535 kcal
- Verlust durch die Verdauung pro Tag 183 kcal
- tägliche spezifisch-dynamische Nährstoffwirkung 183 kcal
- Zuschlag für den Aufbau von Muskelmasse 400 kcal

Bei der Berechnung des Kalorienbedarfs an Trainingstagen beträgt dieser 3846 kcal, an trainingsfreien Tagen 3321, weil der Kalorienverbrauch von 535 kcal nicht dazugerechnet wird. Und wie sieht es mit den Makronährstoffen aus?

4. Die optimale Verteilung von Nährstoffen!

Die Relation von Eiweiß, Fetten und Kohlenhydraten richtet sich danach, welche Art von Sport Sie ausüben. Bei dem im Beispiel erwähnten 28-jährigen Kraftsportler ergibt sich folgende Nährstoffverteilung:

- 45 bis 55 Prozent Kohlenhydrate
- 20 bis 25 Prozent Fette
- 20 bis 25 Prozent Eiweiß

Um die absolute, täglich empfohlene Makronährstoffmenge zu bestimmen, kommt der bereits ermittelte Energiebedarf von 3846 kcal zum Einsatz. Die Ermittlung der tatsächlichen Nährstoffverteilung errechnet sich wie folgt:

- Kohlenhydrate: 3846 kcal x 55 % = 2115,30 kcal / 4,1 kcal = 516 Gramm KH

- Fette: 3846 kcal x 25 % = 961,50 kcal / 9,3 kcal = 103 Gramm Fett
- Eiweiß: 3846 kcal x 20 % = 769,20 kcal / 4,1 kcal = 187 Gramm Eiweiß

Hinweis:

1 Gramm Kohlenhydrate sind 4,1 Kilokalorien

1 Gramm Fett sind 9,3 Kilokalorien

1 Gramm Eiweiß sind 4,1 Kilokalorien

5. Geeignete Lebensmittel auswählen!

Mit dem Wissen darum, wie viel Energie und welche Menge an Makronährstoffen nötig sind, lässt sich jetzt Ihre ganz persönliche Sport- und Fitnessernährung zusammenstellen. Achten Sie auf vollwertige Ernährung mit vielen frischen Lebensmitteln und vergessen Sie nicht, Ihre individuellen Bedürfnisse zu berücksichtigen. Stellen Sie Ihre Speisen nach Ihren Wünschen zusammen. Was Sie nicht mögen, brauchen Sie auch nicht zu essen. Es gibt grundsätzlich keine Verbote. Einige Lebensmittel sollten aber nur ab und zu auf den Teller kommen.

Als Kohlenhydratquellen kommen Lebensmittel mit einem niedrigen glykämischen Index zum Einsatz. Sie stellen ein längeres Sättigungsgefühl bereit und bieten dem Körper alle wichtigen Mikronährstoffe und Ballaststoffe.

Quellen für Proteine sollten nach Möglichkeit eine hohe biologische Wertigkeit haben und bestenfalls keine versteckten Fette enthalten.

Für Ihre Gesundheit sind pflanzliche Fette besser als tierische Fette, weil diese ungesättigte bzw. essenzielle Fettsäuren enthalten. Außerdem sind pflanzliche Lebensmittel arm an Purin und Cholesterin.

Die folgende Liste zeigt Ihnen eine Auswahl an Lebensmitteln, die Sie für Ihre Sport- und Fitnessernährung wählen können.

Bonus: Lebensmittelliste

Kohlenhydratquellen

zum regelmäßigen Verzehr geeignet:
- Vollkornprodukte
- Haferflocken
- Brot
- Kartoffeln, Nudeln, Reis
- frisches Obst und Gemüse

gelegentlicher Verzehr:
- Honig und Konfitüre
- Kuchen
- Chips
- Süßigkeiten
- Eiscreme
- Obst- und Gemüse-Konserven
- Fastfood

Eiweißquellen

zum regelmäßigen Verzehr geeignet:
- Geflügel
- mageres Rind- und Schweinefleisch
- Fischsorten wie Lachs, Thunfisch, Seezunge
- Fettreduzierte Milch und Milchprodukte
- magerer Koch- und Lachsschinken
- Käse
- Speisequark mit maximal 10 Prozent Fett
- Eier

gelegentlicher Verzehr:
- Räucherfisch
- fettreiches Fleisch und Wurstwaren wie Salami
- Bratwurst, Wiener Würstchen
- fettreiche Fischkonserven

Fettquellen

zum regelmäßigen Verzehr geeignet:
- Nüsse
- Samen
- pflanzliche Öle
- Fettfische

Gelegentlicher Verzehr:
- Butter
- Sahne
- Margarine
- sehr fetthaltige Wurst

6. Wie viele Mahlzeiten und wann gegessen wird!

Für einen Sportler, egal ob Freizeit- oder Leistungssportler, ist es wichtig, dass regelmäßig gegessen wird und der Körper mit allen wichtigen Nährstoffen versorgt wird. Ideal sind fünf bis sechs Mahlzeiten, die Sie in einem Abstand von zwei bis drei Stunden verzehren. Wichtig ist die gleichmäßige Verteilung der Proteine auf die jeweiligen Mahlzeiten. Das Frühstück ist eine der wichtigsten Mahlzeiten, die Sie fettarm gestalten sollten. Die Kalorienaufteilung bei den unterschiedlichen Mahlzeiten kann bei einem Energiebedarf von 3846 kcal folgendermaßen aussehen:

- Frühstück – 25 % = 961 kcal
- Zwischenmahlzeit – 10 % = 386 kcal
- Mittagessen – 30 % = 1152 kcal
- Zwischenmahlzeit – 10 % = 386 kcal
- Abendessen – 25 % = 961 kcal

Wenn Sie lieber sechs Mahlzeiten am Tag essen möchten, setzen Sie das Abendessen auf 15 Prozent und nutzen die übrigen 10 Prozent als Betthupferl vor dem Schlafen gehen.

Wer nur schwer Muskelmasse aufbaut, kann bei der letzten Mahlzeit am Tag ruhig kohlenhydrathaltige Lebensmittel essen. Für alle anderen gilt beim letzten Snack ein moderater Umgang mit Kohlenhydraten, Eiweiß und Fett.

7. Wie Mahlzeiten zusammenstellen!

Jetzt haben Sie schon eine ganze Menge an Wissen, doch nur noch keinen Ernährungsplan, den Sie für Ihre individuelle Sport- und Fitnessernährung nutzen können. Um Ihnen die Zusammenstellung der Mahlzeiten zu erleichtern, gibt es für Sie nachfolgend einen Tagesplan, an dem Sie sich orientieren können.

Bonus: Tages Ernährungsplan

Frühstück:

- Selbstgemachtes Müsli aus 60 g Haferflocken, 150 ml Milch, ½ Banane, ½ Apfel
- 2 Brötchen (Vollkorn)
- 1 Scheibe Lachsschinken, 1 Scheibe 30 % Fett i.Tr. Gouda, 2 Portionen Marmelade
- 1 Glas frisch gepresster Orangensaft
- 1 Tasse Kaffee mit Milch

Zwischenmahlzeit:

- 250 Gramm 1,5 % fettarmer Joghurt
- 2 Scheiben Vollkornbrot mit 2 Scheiben Kochschinken
- 30 Gramm Nüsse
- 1 Paprikaschote

Mittagessen:
- 150 Gramm Vollkornspaghetti (Gewicht vor dem Kochen)
- 250 ml selbstgemachte Tomatensauce aus frischen Tomaten

Zwischenmahlzeit – Post-Workout:
- 250 Gramm Magerquark
- 70 Gramm Dextrose (Traubenzucker)

Abendessen:
- 125 Gramm Thunfischsteak mit 150 Gramm Reis
- 1 El Weizenkernöl zum Braten
- 150 Gramm Broccoli

Letzte Mahlzeit am Tag:
- 250 Gramm Magerquark
- 1 El Walnussöl

Mit diesem Tagesplan erhalten Sie insgesamt 3840 Kilokalorien, 519 Gramm Kohlenhydrate, 185 Gramm Eiweiß und 102 Gramm Fett für Ihre Sport- und Fitnessernährung.

Wenn Sie Lust auf einen richtigen Power-Drink verspüren, machen Sie sich doch einen köstlichen fruchtig-nussigen Smoothie. Er liefert Ihnen wichtige Nährstoffe und jede Menge Vitamine. Es gibt 5 Top-Lebensmittel, die ab jetzt nicht mehr in Ihrer Küche fehlen dürfen.

Nüsse sind ideal, wenn Sie zwischendurch einen Energieschub benötigen. Sie enthalten neben pflanzlichem Eiweiß ungesättigte Fettsäuren, die beim Abbau von Fett eine tragende Rolle spielen.

Ungesättigte Fettsäuren verbessern die Cholesterinwerte, weil sie die Menge an schlechtem Cholesterin im Blut verringern.

Besonders gesund sind **Paranüsse**, **Mandeln** und **Macadamia-Nüsse**.

Nach dem Sport liefern Nüsse wertvolle Energie für die Regeneration, da das enthaltene Eiweiß und die ungesättigten Fettsäuren Verletzungen in den Muskelzellen reparieren und Entzündungen entgegenwirken.

Außerdem sind wertvolle Antioxidantien enthalten, die die Zellen in den Muskeln bei intensiven Trainingseinheiten schützen. Das enthaltene Vitamin B hat eine unterstützende Wirkung bei Fettabbau und Muskelaufbau.

Bananen sind wahre Kaliumbomben und reich an Kohlenhydraten. Diese Inhaltsstoffe machen die Frucht zu einem perfekten Energiespender nach intensiven Trainingseinheiten.
Für den Elektrolythaushalt ist Kalium sehr wichtig, weil es zu einer optimalen Muskelkontraktion, Reizweiterleitung und

Bereitstellung von Energie beiträgt. Empfohlen wird für einen Erwachsenen eine tägliche Menge von 2000 mg Kalium. Durch das Schwitzen bei intensiven Trainingseinheiten kommt es zu einem Mehrbedarf an Kalium.

Dementsprechend sollten ein bis zwei Bananen am Tag gegessen werden. Damit stellen Sie bei Ihrer Sport- und Fitnessernährung sicher, dass Ihr Körper ausreichend mit dem wichtigen Nährstoff Kalium versorgt ist.

Die kleinen roten **Goji Beeren** sind wahre Antioxidantien-Wunder und unterstützen Ihre Gesundheit und Fitness. Die Inhaltsstoffe reparieren geschädigte Zellen und fangen freie Radikale ab. Der gesundheitliche Aspekt ist auch nicht zu verachten.
Wenn Sie pro Woche zwei bis drei Portionen Beeren essen, erhalten Sie einen guten Schutz vor Gefäßwandablagerungen und Krebserkrankungen.

Auf den Darm und die Verdauung haben die Beeren eine positive Wirkung, da die Darmflora aktiviert wird. Zudem sind sekundäre Pflanzenstoffe und reichlich Eisen enthalten, wodurch sich Entzündungsprozesse im Körper eindämmen lassen.

Ein wahrer Allrounder ist **Magerquark**, da er viel Eiweiß und wenig Fett enthält. Die enthaltenen Proteine haben eine hohe biologische Wertigkeit von 81 und sind damit deutlich besser als die Proteine aus Fleisch.

Das Eiweiß besteht zu einem Großteil aus Casein, wodurch eine langfristige Versorgung des Körpers mit Proteinen erfolgt.

Magerquark ist nicht nur ideal bei der Sport- und Fitnessernährung, um Muskulatur aufzubauen. Viel Eiweiß liefert Ihnen auch Eiweißpulver, mit dem Sie köstliche Protein-Shakes zubereiten.

Sie dienen als Ergänzung nach einem intensiven Training. Wird der Protein-Shake mit frischem Obst zusammen zubereitet, bekommen Sie alle wichtigen Nährstoffe, die Sie für die Reparatur der beanspruchten Muskeln und zum Auffüllen der leeren Energiespeicher benötigen.

Wenn Sie Magerquark in seiner natürlichen Form nicht mögen, können Sie diesen mit Obst, Gemüse oder Nüssen geschmacklich variieren.

Ein Klassiker der Sport- und Fitnessernährung sind **Vollkornnudeln**, die reich an Ballaststoffen und Mineralien sind. Für einen reibungslosen Ablauf der Muskelkontraktionen und Stoffwechselfunktionen sind die Mineralstoffe zuständig.

Der hohe Ballaststoffanteil hat eine sättigende Wirkung und trägt zur Darmgesundheit bei.

Vollkornnudeln sind ein guter Energielieferant beim Training, da eine langsame Verstoffwechselung stattfindet.

8. Feinabstimmung und Kontrolle des Erfolgs!

Der Ernährungsplan steht und Sie wissen alle wichtigen Dinge, die für eine gesunde Sport- und Fitnessernährung notwendig sind. Zum Abschluss fehlt nur noch, wie Sie prüfen können, ob Sie auf dem richtigen Weg zur Erreichung Ihres Ziels sind.

Es gibt verschiedene Möglichkeiten, um Ihren Erfolg zu kontrollieren. Damit erhalten Sie wichtige Hinweise, ob der Ernährungsplan funktioniert oder eine Feinabstimmung vorgenommen werden muss.

Die Waage

Die Waage ist ein wichtiges Hilfsmittel für die Gewichtskontrolle. Daher sollten Sie sich einmal in der Woche wiegen und den Gewichtsverlauf kontrollieren. Wichtig ist, dass Sie sich unter gleichen Bedingungen wiegen. Nutzen Sie immer die gleiche Tageszeit, nach oder vor dem Essen und schreiben Sie das jeweilige Körpergewicht auf. Zur besseren Veranschaulichung erstellen Sie einfach ein Liniendiagramm. Die beste Zeit zum Wiegen ist morgens, vor dem Frühstück, entweder nackt oder nur leicht bekleidet.

Das Gewicht variiert je nach Zielsetzung. Beim Muskelaufbau gestaltet sich eine Zunahme in der Woche von 300 bis 500 g als optimal. Da die Gewichtsentwicklung dynamisch verläuft und individuellen Schwankungen unterliegt, sollten Sie den Verlauf regelmäßig überprüfen.

Steigt das Gewicht um mehr als 300 bis 500 Gramm in der Woche, erfolgt eine Zunahme der Fettspeicher, obwohl Sie Sport betreiben. Um dieses in den Griff zu bekommen, ist es notwendig, die Gesamtkalorienzahl bei gleichbleibender Nährstoffverteilung um 10 Prozent zu senken. Verändert sich das Gewicht nicht oder wird sogar weniger, müssen Sie die Gesamtkalorienzahl wieder um 10 Prozent erhöhen.

Für eine Gewichtsabnahme mit Sport- und Fitnessernährung, gehen Sie in das Kaloriendefizit. Dementsprechend reduzieren Sie Ihren Gesamtkalorienbedarf um 300 bis 500 kcal. Tritt ein höherer Gewichtsverlust als 300 bis 500 Gramm in der Woche ein, können Sie davon ausgehen, dass Sie Muskelmasse abbauen. Um das zu verhindern, ist die Kalorienzahl wieder zu erhöhen.

Tipp: Gewicht zu- oder abnehmen mit einer gesunden Sport- und Fitnessernährung ist nur planbar, wenn gleichzeitig auch wirklich Sport getrieben wird.

Denn beim Zunehmen ohne zusätzlichen Sport steigt der Körperfettanteil, wenn Sie sich im Kalorienüberschuss ernähren. Beim Abnehmen ohne Sport greift der Körper auf die Proteinreserven zurück.

Beide Situationen, die im Körper stattfinden, führen nicht dazu, dass Sie Ihr gewünschtes Ziel erreichen.

Das Foto

Besonders spannend lässt sich die Entwicklung und Veränderung des Körpers mit Fotos dokumentieren.

Dafür machen Sie vor dem Start mit Ihrer individuellen Sport- und Fitnessernährung ein Foto von sich und wiederholen dieses wöchentlich. Wichtig ist dabei, dass Sie immer die gleiche Perspektive wählen, um Ihre Fortschritte besser zu erkennen.

Schreiben Sie das Datum auf und geben Sie der jeweiligen Position einen Namen. Dadurch lassen sich Veränderungen viel besser erkennen.

Das Maßband

Mit einem Maßband lassen sich sehr einfach Körpermaße erfassen und anschließend aufschreiben. Dafür messen Sie den Umfang von:

- Brust
- Oberarm rechts und links
- Bauch
- Taille
- Bein rechts und links

So haben Sie nicht nur eine optimale Kontrolle über die Fortschritte des Muskelwachstums, sondern können sich sehr gut damit motivieren, weiter zu machen und das auserkorene Ziel zu erreichen.

Den richtigen Rhythmus zwischen Ernährung und Sport finden

Menschen, die immer sportlich aktiv waren, haben weniger Schwierigkeiten, den richtigen Rhythmus für die passende Ernährung und den richtigen Sport zu finden.

Sportmuffeln hingegen fällt der Einstieg in die richtige Ernährung und den passenden Sport deutlich schwerer, da eine Änderung der bisherigen Einstellung eine wichtige Grundlage für das Erreichen des Ziels ist.

Plötzlich sind alte Gewohnheiten auf dem Prüfstand und bedürfen einer kompletten Veränderung. Genauso gilt es, endlich Sport zu treiben, was Sportmuffeln besonders schwerfällt.

Es wird sich auf ein neues unbekanntes Terrain begeben, da das geplante Vorhaben mit den bisherigen Gewohnheiten nicht mehr vereinbar ist. Bei einer gesunden Sport- und Fitnessernährung geht es nicht nur um eine Ernährungsumstellung. Sie werden mit Trainingssystemen, unterschiedlichen Trainingsformen, Abläufen von Bewegungen und weiteren Trainingsmöglichkeiten konfrontiert. Dazu kommt die saubere Ausführung von Übungen, damit ein effektiver Muskelaufbau möglich ist. Sie geraten ins Schwitzen und kommen an Ihre Leistungsgrenze, die es zu überschreiten gilt. Eine gesunde Lebensweise mit aktivem Sport sowie Sport- und Fitnessernährung ist eine große Herausforderung, die Sie zu Beginn vielleicht sogar überfordert. Aufgeben ist aber keine Option, wenn Sie wirklich gesünder und fitter werden wollen. Mit diesen Dingen gelingt Ihnen das Durchhalten und Erreichen Ihres gewünschten Ziels:

Bonus: 7 essentielle Motivationsschritte

1. Die vermeintlich hohen Anforderungen, die sich aus der Sport- und Fitnessernährung sowie dem regelmäßigen Sport ergeben, sollten Sie nicht aus der Ruhe bringen.

Es ist nicht so, wie es im ersten Augenblick erscheint. Der innere Schweinehund findet überall einen Grund, um Sie zu manipulieren, damit Sie weitermachen wie bisher und Ihre Komfortzone nicht verlassen. Doch damit wird sich in Ihrem Leben nichts ändern.

Das Ziel nach mehr Fitness, Gesundheit und einem tollen Körpergefühl rückt wieder in weite Ferne. Gestalten Sie Ernährung und Sport so angenehm wie möglich. Damit haben Sie eine optimale Ausgangsbasis für einen neuen, gesunden Lebensstil. Hauptsache es macht Spaß, sollte die Devise ab jetzt lauten.

Wenn nur wenig Zeit für Sport in Ihrem Zeitmanagement vorhanden ist, nutzen Sie eine freie halbe Stunde oder 45 Minuten, um Sport zu treiben.

Die Anfangszeit dient als Orientierung, auf der Sie Ihre sportlichen Ziele in Kombination mit einer Sport- und Fitnessernährung aufbauen können.

Finden Sie zudem Ihren momentanen Fitnesslevel heraus. Gerade wenn Sie mit Sport beginnen, sehen Sie sehr schnell, wie fit Sie wirklich sind. Seien Sie ehrlich zu sich selbst und gestehen Sie sich Ihre Defizite ein.

Mangelt es an Ausdauer, sollten Sie im Fitnessstudio Cardio-Fahrräder, Crosstrainer und das Laufband nutzen, um die Ausdauer Schritt für Schritt zu steigern.

Mit regelmäßigem Ausdauertraining werden Sie schnell Erfolge erzielen.

2. Damit Sie motiviert bleiben, dürfen Belohnungen für Ihren Erfolg zwischendurch nicht fehlen. Das gilt nicht nur bei Trainingserfolgen, sondern auch beim Durchhalten der Sport- und Fitnessernährung. Diese Belohnungen sind kein Stück Sahnetorte oder Pasta und Pizza vom Lieblingsitaliener. Es gibt so viele andere Sachen, die sich perfekt als Belohnung eigenen. Vielleicht haben Sie ein schickes Fitness-Dress, eine tolle Sporttasche oder ein cooles Sportoberteil gesehen, dass Sie sich gerne leisten möchten. Als Belohnung für Ihr Durchhaltevermögen sind auch eine Massage oder ein Saunabesuch ideal.

3. Neben dem Ernährungsplan für die Sport- und Fitnessernährung ist ein angepasster Trainingsplan sehr wichtig.

Dieser sollte auf Ihr gewünschtes Ziel sowie den Fitnesslevel angepasst sein und ein Gesamtbild ergeben. Dabei ist das Zusammenspiel von einzelnen Übungen und Ausführungsmethoden bedeutend, da sich eine direkte Wirkung auf den Körper ergibt, auch wenn der Bewegungsablauf und das Gewicht verändert werden.

Zu Beginn können Sie ruhig herumprobieren. Doch für das Erreichen des gewünschten Ziels geht kein Weg an einem passenden Trainingsplan vorbei. Der richtige Ansprechpartner dafür sind die Trainer im Fitnessstudio. Sie werden Ihnen einen Trainingsplan zusammenstellen, Übungen zeigen und darauf achten, dass Sie die Übungen richtig ausführen, damit Sie Ihrem Ziel näher kommen. Ein Trainingsplan ist nicht nur für Anfänger wichtig.

Routinierte Sportler brauchen für den Muskelaufbau auch immer wieder neue Trainingsreize, um das gewünschte Ziel zu erreichen.

Der Muskel gewöhnt sich an die Belastung bei immer gleichbleibenden Übungen und nimmt nicht mehr an Masse zu.

4. Bei Sport- und Fitnessernährung in Verbindung mit einem passenden Training ist es wichtig, dass Sie Routinen entwickeln, die genau in das neue, gesunde Leben passen. Damit fällt es Ihnen deutlich leichter, auch weitere Veränderungen vorzunehmen. Routinen haben eine machtvolle Wirkung. Suchen Sie sich feste Tage und Uhrzeiten für das Training und halten Sie daran fest. Das große Ziel lässt sich einfacher erreichen und nicht aus den Augen verlieren, wenn Sie Zwischenziele verwenden.

Mit jedem erreichten Zwischenziel rücken Sie Ihrem großen Ziel ein Stück näher. Gleichzeitig bleibt Ihre Motivation hoch.

5. Finden Sie mit dem Ernährungsplan Ihrer Sport- und Fitnessernährung heraus, was Sie gerne mögen.

Genauso können Sie auch mit den unterschiedlichen Übungen beim Training verfahren. Es gibt so viele unterschiedliche Möglichkeiten. Anstelle des Crosstrainers lassen sich Springseil, Rudermaschine und Stepper für ein ausgiebiges Ausdauertraining nutzen. Genauso gibt es Cross-Workout, HIIT und unterschiedliche Kurse, die Kraft und Ausdauer perfekt miteinander vereinen. Schnuppern Sie überall einmal hinein und bleiben Sie bei den Dingen, die Ihnen Freude bereiten. Damit haben Sie die richtige, positive Einstellung und werden garantiert am Ball bleiben.

6. Zwischen den Trainingseinheiten sind Ruhephasen ein absolutes Muss, damit sich der Körper regeneriert und auf das nächste intensive Training vorbereiten kann. In der Regenerationsphase kommt es zur Verarbeitung der gesetzten Trainingsreize. Der Körper ist anschließend in der Lage, besser auf die nächste Trainingseinheit zu reagieren. Besonders erholsam ist für den Körper ausreichend Schlaf. Daher sollten Sie immer genug Schlafen, um die Regeneration optimal zu unterstützen.

7. Das Erfolgsrezept für Sport- und Fitnessernährung in Kombination mit Sport ist ständiges Ausprobieren neuer Dinge. Es gibt nicht nur beim Sport viele Dinge, die Sie ausprobieren können. Auch die Ernährung hält viele köstliche Leckerbissen für Sie bereit. Neben tollen Rezepten können Sie in Ihrer Küche experimentieren und Zutaten zusammenfügen, wie es Ihnen gefällt.

Im sportlichen Bereich lässt sich nicht nur mit Ausdauer- und Krafttraining den Körper in Form bringen. Schon einmal Yoga oder Pilates ausprobiert?

Sie werden erstaunt sein, wo Sie überall noch Muskeln haben, die beim Krafttraining gar nicht trainiert werden.

Überwinden Sie Ihre Bequemlichkeit und begeben Sie sich auf unbekanntes Terrain. Zielführendes Training sowie Sport- und Fitnessernährung ist der Schlüssel zum Erfolg und erfordert, dass Sie über den Tellerrand schauen.

Mit Sport- und Fitnessernährung in Form kommen und gesund Leben

Die Sport- und Fitnessernährung definiert sich immer über das gewünschte Trainingsziel und Ihre neue Lebenseinstellung. Alte Gewohnheiten wie die Tüte Chips vor dem Fernseher, schnell ein Fertiggericht oder die Gummibärchen als Nervennahrung gehören nicht mehr zu Ihren täglichen Ritualen.

Dafür stellen Sie sich ab jetzt lieber selber in die Küche und kochen köstliche Mahlzeiten mit frischem Gemüse und achten genauer darauf, was in den Topf und in die Pfanne kommt.

Mit einer richtigen Ernährung können Sie Ihre Fitness und Ihre Leistung nachhaltig verbessern.

Ihre Ernährung umstellen gelingt Ihnen mit der Ernährungsform Low Carb optimal, weil Sie mit den Rezepten schnell ein Gefühl dafür bekommen, was gesund ist und auf Ihren Teller darf. Bei diesen Ernährungsformen ist ein Load-Day sehr wichtig, um die leeren Energiespeicher wieder aufzufüllen.

Denn nur mit vollen Energiespeichern lassen sich mit Sport- und Fitnessernährung auch schöne Resultate erzielen. Wenn Sie einmal den Dreh für eine gesunde Sporternährung heraus haben, steht der eigenen Gestaltung eines Ernährungsplans nichts mehr im Wege.

Rückschläge und Stagnation wird es auch geben. Davon sollten Sie sich aber nicht beeindrucken lassen. Halten Sie sich Ihr Ziel vor Augen und was Sie bereits geschafft haben. Seien Sie ruhig stolz auf sich.

Das bringt Ihnen die nötige Motivation zum Weitermachen, auch wenn es gerade nicht weiter geht. Machen Sie sich bewusst, dass Rückschläge und Stagnation dazugehören und ganz normal sind.

Nach der Umstellung auf eine Sport- und Fitnessernährung kommen Sie immer wieder einmal an den Punkt, an dem Sie über die Zeit davor nachdenken. Sie haben jetzt endlich den Punkt erreicht, um Vergleiche zwischen Ihrem jetzigen und vorherigen Leben zu ziehen.

Alle Mühe, Anstrengung, Überwindung, Kraft, Selbstmotivation und jeder Tropfen Schweiß hat sich gelohnt. Sie fühlen sich gesünder, fitter, ausgeglichener und energiegeladener. Sie sind bestens gewappnet für neue sportliche Ziel und Herausforderungen und geben Ihrem Körper alle wichtigen Nährstoffe, die er benötigt.

*Starten Sie in ein neues, gesundes Leben!
Ich wünsche Ihnen alles Gute und die Kraft
und Einstellung, die Sie benötigen, um Ihrem
Ziel und Ihrem Vorhaben gerecht zu werden!*

Julia Kraft

Bonus: 30 leckere Low Carb Rezepte

Low Carb Frühstück

1. Gericht: Knuspermüsli

Zutaten für ca. 700g Müsli

➢ 30g geschmolzenes Kokosöl

➢ 35g Yaconsirup (auch möglich: Kokosblütensirup)

➢ 1 Teelöffel Bourbon Vanille (gemahlen)

➢ 50g Chiasamen

➢ 120g Erythrit

➢ 100g gehackte Mandeln

➢ 75g gehackte Walnüsse

➢ 75g gehackte Pekannüsse

➢ 100g Kokosflakes

➢ 100g gehackte Haselnüsse

Nährwerte pro 100g

➤ 587 kcal

➤ 9,1g Kohlenhydrate

➤ 53,6g Fett

➤ 12,9g Eiweiß

Zubereitung

Als Vorbereitung müssen Sie als Erstes den Backofen auf 140 Grad Umluft vorheizen. Jetzt können Sie mit der eigentlichen Zubereitung anfangen: Geben Sie zuerst alle Zutaten in eine Schüssel und rühren Sie den Yaconsirup (oder Kokosblütensirup) und das flüssige Kokosöl unter. Nun ein Backblech mit Backpapier auslegen und die Masse auf das Blech geben. Als Nächstes können Sie das besagte Blech bereits in den Ofen schieben. Lassen Sie es für 50 min im Ofen und achten Sie darauf, die Masse insgesamt 3 mal umzurühren. Sie erkennen, dass Sie das Blech herausnehmen können, daran, dass das Müsli Farbe bekommen hat. Wenn das der Fall ist: Erst einmal abkühlen lassen. Auch hier: Während des Abkühlens immer mal wieder durchmischen (das Durchmischen sorgt dafür,

dass nicht alles zusammenklebt!). Wenn es kalt geworden ist, ist das Müsli auch schon fertig.

Tipp: Wenn Sie das Müsli aufbewahren möchten, benutzen Sie eine Keksdose, so bleibt es schön knusprig!

Das Knuspermüsli ist wunderbar mit anderen Lebensmitteln zu kombinieren (z.B. mit Joghurt oder Quark), zu Früchten passt es auch sehr gut. Also probieren Sie ruhig mal ein paar Kombinationen aus!

2. Gericht: Überbackenes Omelett

Zutaten für eine Portion

➤ 30g Speckwürfel

➤ 3g Petersilie

➤ 30g geriebenen Emmentaler

➤ 100g Tomaten

➤ 1/2 Knoblauchzehe

➤ 1/2 Paprika

➤ 2 Esslöffel Milch

➤ 1 Esslöffel Olivenöl

➤ 3 Eier

➤ 30g Zwiebeln

➤ Etwas Salz, Pfeffer und getrockneter Majoran

Nährwerte pro Portion

➤ 629 kcal

➤ 10,6g Kohlenhydraten

➤ 38,2g Eiweiß

➤ 47,1g Fett

Zubereitung

Als Erstes ist der Ofen auf 180 Grad vorzuheizen. Während dieser vorheizt, sind die Eier und die Milch zu verquirlen. Die Petersilie muss gewaschen und gehackt werden. Danach können Sie sie mit dem getrockneten Majoran der Eimasse hinzufügen und diese mit Salz und dem Pfeffer würzen.

Waschen und schneiden Sie die Paprika in Würfel. Zwiebel und Knoblauch zerhacken und Öl in einer Pfanne erhitzen. Nun sind die Zwiebel, die Speckwürfel und der Knoblauch in der Pfanne etwa 3 Minuten anzubraten, bis Sie gegen Ende die Paprikawürfel dazugeben und ebenfalls kurz braten lassen. Die Masse aus Eiern und Milch jetzt in die Pfanne gießen, die Tomaten waschen, in Würfel schneiden und darauf verteilen. Nun können Sie das Omelett bei schwacher Hitze stocken lassen.

Als letzten Schritt müssen Sie nur noch den Käse auf das Omelett verteilen und es dann für 5-7 Minuten im Ofen überbacken lassen. Fertig ist Ihr leckeres Omelett, dass sich außer fürs Frühstück auch noch als Mittag- oder Abendessen eignet. Der große Vorteil eines Omelettes ist, dass es super schnell

zuzubereiten ist und trotzdem (gerade in dieser Variante) einfach lecker schmeckt.

3. Gericht: Schokoladige Smoothie-Bowl

Zutaten eine Portion

➢ 250g Magerquark

➢ 1 Esslöffel Kakaopulver

➢ 1/2 Banane

➢ 1 Esslöffel Blaubeeren

➢ 2 Teelöffel Sesam

➢ Wasser

➢ Süße (nach Bedarf)

Nährwerte pro Portion

➢ 324,5 kcal

➢ 26,7g Kohlenhydrate

➢ 34,7g Eiweiß

➢ 8,5g Fett

Zubereitung

Als Erstes ist der Magerquark mit Wasser zu verrühren, bis eine cremige Masse entsteht. Zu dieser Masse wird nun das Kakaopulver hinzugegeben und erneut verrührt. Je nach Geschmack: Wenn gewollt etwas Süße hinzufügen. Jetzt ist das Bananen-Blaubeer-Topping an der Reihe.

Hierzu erst einmal den Sesam in einer Pfanne ohne Öl anrösten. In der Zwischenzeit ist die Banane zu schneiden und die Blaubeeren sind abzubrausen. Nun alles zusammen als Topping über die Quarkmasse verteilen und fertig ist Ihre schokoladige Smoothie-Bowl.

4. Gericht: Mandelquark mit Früchten

Zutaten für eine Portion

➢ 200g Quark (20%)

➢ 1,5 Esslöffel kohlensäurehaltiges Wasser

➢ 100g Honigmelone (in Stücke geschnitten, keine Schale)

➢ 15g Mandelmuß

➢ 15g Erythrit

➢ 15g Mandelblättchen

➢ 50g Himbeeren

➢ 7,5g Erythrit für die Pfanne

Nährwerte pro Portion

➢ 468 kcal

➢ 23,7g Kohlenhydrate

➢ 30,5g Eiweiß

➢ 25,9g Fett

Zubereitung

Als Erstes müssen Sie eine Pfanne erhitzen und die Mandelblättchen darin ohne zusätzliches Fett rösten. Nach einiger Zeit werden sie goldbraun, zu diesem Zeitpunkt kommen 7,5g Erythrit hinzu. Dieses schmilzt und ist dann unter die Mandelblättchen zu mischen. Um das Zusammenkleben der Blättchen zu verhindern, immer wieder mal durchmischen.

Jetzt wird der Quark mit dem Erythrit, dem Mineralwasser und dem Mandelmus angerührt. Die daraus entstandene Masse verteilen Sie nun in zwei Schalen und geben das Obst mit den gerösteten Mandelblättchen mit dazu. Zum Schluss die Masse einfach mit dem geschnittenen Obst vermischen und fertig ist der Mandelquark mit Früchten.

Tipp: Experimentieren Sie je nach Saison mit verschiedenen Obstsorten, bis Sie Ihre Lieblinge darunter gefunden haben.

5. Gericht: Pfannkuchenrolle mit Schinken

Zutaten für eine Portion

➤ 2 Eier

➤ 50 ml Milch

➤ 2 Scheiben Schinken (groß)

➤ 30g geriebener Emmentaler

➤ 1 Teelöffel Rapsöl

➤ 10g Petersilie

➤ Etwas Salz und Pfeffer

Nährwerte pro Portion

➤ 378 kcal

➤ 5.5g Kohlenhydrate

➤ 35,7g Eiweiß

➤ 23,7g Fett

Zubereitung

Als Erstes werden die Eier mit der Milch verquirlt und anschließend mit Pfeffer und Salz gewürzt. Wenn das erledigt ist, wird die Petersilie gewaschen, geschnitten und der Mischung hinzugegeben. Anschließend müssen Sie Öl in einer Pfanne erhitzen und das Gemisch in die Pfanne geben.

Nun bei mittlerer Hitze etwa 3 Minuten stocken lassen. Als Nächstes streuen Sie den geriebenen Käse auf den Eierkuchen und lassen ihn ca. 2 Minuten schmelzen. Darauf kommt dann der Schinken, dieser wird etwa eine Minute zum warm werden dort gelassen. Zum Schluss ist der Eierkuchen nur noch vorsichtig aus der Pfanne zu nehmen und einzurollen. Ihre Pfannkuchenrolle mit Schinken ist nun servierbereit.

6. Gericht: Süße Eierspeise

Zutaten für eine Portion

- 2 Eier
- 5g Butter
- 10g Sahne
- Zimt
- Himbeeren
- 50g Frischkäse
- 1/2 Banane
- Süße nach Bedarf

Nährwerte pro Portion

- 226,7 kcal
- 2,4g Kohlenhydrate
- 19,7g Eiweiß
- 12,7g Fett

Zubereitung

Als Erstes müssen Sie die Eier mit dem Süßstoff und der Sahne verquirlen. Anschließend die Butter in eine Pfanne geben und die Eiermasse ausbacken (ähnlich wie ein Omelett!). Achten Sie darauf, beide Seiten braun werden zu lassen und die Eimasse erst dann aus der Pfanne zu entfernen.

Der Frischkäse ist jetzt mit etwas Süße, ein paar Himbeeren und Zimt zu vermischen und auf eine Hälfte der Eierspeise zu geben. Am Ende nur noch zusammenklappen, mit ein paar weiteren Himbeeren und ein paar Bananenscheiben dekorieren und schon ist die süße Eierspeise fertig. Dieses Gericht ist besonders gut für die, die es morgens eher süß als herzhaft mögen.

7. Gericht: Spinat-Frühstücksmuffins mit Tomaten und Champignons

Zutaten für eine Portion

➤ 125g Kirschtomaten

➤ 7,5 ml Olivenöl

➤ 50g Blattspinat

➤ 125g braune Champignons

➤ 50g Schinkenspeck

➤ 2 Eier

➤ Salz und Pfeffer

Nährwerte pro Portion

➤ 372 kcal

➤ 6,3g Kohlenhydrate

➤ 30,4g Eiweiß

➤ 25,3g Fett

Zubereitung

Als Vorbereitung sind die Champignons zu halbieren oder zu vierteln (je nach Wunsch), der Blattspinat ist aufzutauen und das Wasser aus ihm auszudrücken. Den Schinkenspeck in 4 Scheiben schneiden und den Ofen auf 175 Grad Umluft vorheizen.

Wenn das alles erledigt ist: Geben Sie die Kirschtomaten und die Champignons in eine Auflaufform, benetzen Sie sie mit Olivenöl und bestreuen Sie sie mit Salz und Pfeffer. Nun den Blattspinat mit den Eiern vermengen und diese Mischung mit Salz und Pfeffer würzen. Anschließend müssen Sie die Schinkenspeckscheiben in 4 Muffinförmchen legen und die Förmchen mit dem Spinatrührei befüllen.

Diese dann für 10 min in den Ofen stellen. Nach den 10 min muss nur noch die Auflaufform dazugestellt und für weitere 10 min gebacken werden, schon sind die Spinat-Frühstücksmuffins mit Tomaten und Champignons fertig und servierbereit.

Tipp: Falls keine Muffinformen verfügbar sind, nehmen Sie einfach Tassen!

8. Gericht: Gebackene Eier mit Avocado

Zutaten für eine Portion

➤ 1 Avocado

➤ 2 Eier

➤ 30g Feta

➤ 2g Schnittlauch

➤ Etwas Olivenöl, Salz, und Pfeffer

Nährwerte pro Portion

-569 kcal
-5,9g Kohlenhydrate
-21,6g Eiweiß
-48,9g Fett

Zubereitung

Als Erstes müssen Sie den Backofen auf 200 Grad vorheizen und mit etwas Olivenöl die Auflaufform einfetten. Als Nächstes wird die Avocado halbiert, geschält und in Streifen geschnitten. Diese Streifen dann

nebeneinander in die Auflaufform legen und mit etwas Salz und Pfeffer würzen.

Anschließend müssen Sie die Eier aufschlagen und danach auf die Avocado geben, auch hier wieder mit etwas Salz und Pfeffer würzen. Jetzt wird der Feta darüber gebröselt und alles für 10-15 min im Ofen gebacken.

Zum Schluss ist nur noch der Schnittlauch zu schneiden und über die gebackenen Eier zu streuen, dann ist das Gericht Servierbereit.

9. Gericht: Schoko-Zucchini-Brot

Zutaten pro Portion

➢ 240g Mandelmehl

➢ 120g Kokos- oder Sonnenblumenöl

➢ 120g Apfelmus

➢ 1 große Zucchini

➢ 60g Kakaopulver

➢ 4 Esslöffel Birkenzucker

➢ 4 Eiweiß

➢ 1 Päckchen Backpulver

➢ 1 Teelöffel Vanille-Extrakt

➢ Eine Prise Salz

Nährwerte pro Portion

➢ 193,5 kcal

➢ 5g Kohlenhydrate

➢ 11,4g Eiweiß

➢ 13,5g Fett

Zubereitung

Zur Vorbereitung müssen Sie den Backofen auf 170 Grad vorheizen und eine große Kastenform einfetten oder mit Backpapier auslegen. Anschließend ist das Mandelmehl mit der geraspelten Zucchini in eine Rührschüssel zu geben.

Jetzt Birkenzucker, Kakaopulver, Salz, sowie Backpulver hinzufügen. Als Nächstes müssen die Eier verrührt werden. Während Sie das tun geben Sie das Vanille-Extrakt, das Öl und den Apfelmus hinzu. Zum Schluss müssen Sie nur noch den Teig in die Kastenform füllen und diese in den Ofen schieben. Jetzt noch etwa eine Stunde backen lassen und schon ist Ihr Schoko-Zucchini-Brot fertig.

10. Gericht: Kokos-Heidelbeere-Schmarrn

Benötigte Zutaten für eine Portion

- Ein Ei
- 60ml Wasser
- 10g Kokosmehl
- 65ml Kokosmilch
- 1/4 Teelöffel Backpulver
- 5g Kokosraspeln
- 15g Eiweißpulver Vanille
- 75g Heidelbeeren
- 1 Teelöffel Stevia-Streupulver mit Erythrit
- 5g Kokos-Chips
- 10g puderförmiges Erythrit
- 10g Kokosöl

Nährwerte pro Portion

- 473 kcal

- 9,8g Kohlenhydrate
- 23,7g Eiweiß
- 36,5g Fett

Zubereitung des Gerichtes

Zunächst müssen Sie das Ei mit den trockenen Zutaten vermischen. Währenddessen können Sie bereits eine Pfanne auf mittlerer Hitze erhitzen und das Kokosöl darin erwärmen. Anschließend ist die Teigmischung in die Pfanne zu geben und wie ein Pfannkuchen zu braten, danach können Sie die Heidelbeeren in den Teig streuen.

Warten Sie, bis die Unterseite braun geworden ist, zerteilen Sie die Masse dann mit einem Holzschaber und wenden sie. Jetzt kann der Kokos-Heidelbeer-Schmarrn auf einem Teller serviert und mit den Kokos-Chips und dem puderförmigen Erythrit bestreut werden.

Low Carb Mittagessen

1. Gericht: Lachssteak mit grünem Spargel

Zutaten für eine Portion

- 1 Lachssteak (ungefähr 200g)
- 4 Esslöffel Olivenöl
- 6 Stangen Spargel
- 1/2 Zitrone
- Meersalz
- Pfeffer

Nährwerte pro Portion

- 359 kcal
- 1g Kohlenhydrate
- 22g Eiweiß
- 29g Fett

Zubereitung des Gerichtes

Als Erstes müssen Sie natürlich das Lachssteak waschen und anschließend abtrocknen (das macht man am besten mit einem Stück Küchenrolle). Danach können Sie bereits eine Grillpfanne erhitzen und diese mit dem Olivenöl bepinseln.

Nachdem Sie jetzt das Lachssteak in die Grillpfanne gelegt haben, müssen Sie die Zitrone in kleine Schiffchen schneiden. Die Spargelstangen schälen (geschält wird im unteren Drittel und die trockenen Enden werden abgeschnitten) und diese danach auch in die Pfanne geben.

Gebraten wird das Lachssteak, bis Roststreifen erkennbar sind. Das alles muss jetzt nur noch mit Salz und Pfeffer (und/oder anderen Gewürzen, je nach Geschmack) verfeinert werden und kann dann mit der Zitrone zusammen auf den Teller.

2. Gericht: gegrillte Hähnchenbrust mit Avocado, Salat und Käse

Zutaten für 2 Portionen

➢ 2 Hähnchenbrustfilets (je 250g)
➢ 1 Avocado
➢ 10 Cherrytomaten
➢ 200g gemischten Salat

➢ 100g Feta
➢ 50g getrocknete Tomaten
➢ 50g Parmesan
➢ 1/2 Bund Petersilie
➢ 2 Esslöffel Olivenöl
➢ 1/2 Bund Basilikum
➢ Salz
➢ Pfeffer

Nährwerte pro Portion

➢ 419 kcal

➢ 5g Kohlenhydrate

➢ 80g Eiweiß

➢ 53g Fett

Zubereitung des Gerichtes

Vor dem Zubereiten müssen die Hähnchenbrustfilets selbstverständlich erst einmal gewaschen und abgetrocknet werden (zum Abtrocknen am besten ein Stück Küchenrolle nehmen). Nachdem das erledigt ist, wird das Fleisch in Streifen geschnitten.

Die Salatblätter waschen und abtrocknen (dazu eignet sich am besten eine Salatschleuder). Waschen und halbieren Sie als Nächstes die Tomaten.
Auch die Kräuter müssen gewaschen werden. Diese im Anschluss trocken schütteln, die Blätter von ihnen abzupfen und sie fein hacken. Jetzt wird die Avocado halbiert, das Fruchtfleisch aus der Schale gelöst und dieses in Scheiben geschnitten.

Feta mit der Hand zerbröseln und zusammen mit den Avocadoscheiben und den Tomaten zum vorher angerichteten Salat geben. Um den

Salatteller herum werden frische Tomaten angerichtet. Als Nächstes müssen Sie den Parmesan fein reiben, mit den getrockneten Kräutern vermischen und das alles ebenfalls zum Salat geben.

Als Letztes nur noch Öl in einer Grillpfanne erhitzen, die Hähnchenbruststücke darin von beiden Seiten braun braten und zum Salat dazugeben. Fertig!

3. Gericht: Low Carb Wraps

Zutaten für 4 Portionen

- 2 Eier
- 85 ml Sojadrink
- 20g Dinkelmehl
- 50g Butter
- 45g Kokosmehl
- 50g Brokkoli
- 2 Esslöffel Mais
- 1/2 rote Paprika
- 1 Frühlingszwiebel
- 4 Salatblätter
- 4 Esslöffel Joghurt
- Salz und Pfeffer
- Beliebige Kräuter

Benötigte Utensilien

➤ Küchenmaschine

➤ Teigschaber

➤ Messer

➤ Arbeitsbrett

➤ Pfannenwender

➤ Pfanne

➤ Salatschüssel

➤ Abtropfsieb

➤ Küchenwaage

➤ Salatschleuder

➤ Teelöffel+Esslöffel

Nährwerte pro Portion

➤ 199 kcal

➤ 9g Kohlenhydrate

➤ 6g Eiweiß

➤ 14g Fett

Zubereitung der Wraps

Zuerst etwas Butter in einem kleinen Topf zerlassen und danach etwas Zeit zum Abkühlen geben. Nun die Eier, die Butter, den Sojadrink und die Mehle in eine Schüssel geben und zu einem Teig vermischen. Waschen Sie jetzt das Gemüse und die Salatblätter und lassen Sie beides danach abtropfen. Die Brokkoliröschen müssen vom Stiel getrennt und kleingeschnitten werden.

Auch die Paprika muss in kleine Stücke geschnitten werden, der Mais muss abtropfen und die Salatblätter müssen klein gezupft werden. Außerdem ist die Frühlingszwiebel zu putzen und in feine Ringe zu schneiden. Erhitzen Sie jetzt eine kleine beschichtete Pfanne, geben Sie in diese 1/4 des Teiges hinein und verteilen Sie diesen gleichmäßig in der Pfanne. Der Wrap muss umgedreht werden, sobald sich der Rand des Wraps vom Pfannenboden löst.

Diese Prozedur wiederholen, bis kein Teig mehr übrig ist, es sollten 3 Wraps dabei herauskommen.

Als Nächstes wird der Wrap in der Mitte mit einem Esslöffel Joghurt bestrichen und mit Salz

und Pfeffer gesalzen. Zum Schluss nur noch mittig mit den am Anfang vorbereiteten Zutaten belegen und fertig sind die Wraps.

Tipp: Fertige Wraps übereinander stapeln, so bleiben sie warm und biegsam.

4. Gericht: Gemüsepfanne mit Kräutern

Zutaten für 2 Portionen

- 300g Zucchini
- 150g rote Paprika
- 200g Champignons
- 2 Schalotten
- 100g Tomaten
- 2 Zweige Rosmarin
- 4 Zweige Thymian
- 100 ml Gemüse Fond
- 1 Zitrone
- 1 Esslöffel Tomatenmark
- 2 Esslöffel Olivenöl
- 1/2 Teelöffel Harissa
- Salz und Pfeffer

Benötigte Utensilien

- ➢ Arbeitsbrett
- ➢ Pfanne
- ➢ Pfannenwender
- ➢ Messer
- ➢ Zitronenpresse
- ➢ Küchenwaage
- ➢ Esslöffel und Teelöffel

Nährwerte pro Portion

- ➢ 190 kcal
- ➢ 12g Kohlenhydrate
- ➢ 7g Eiweiß
- ➢ 11g Fett

Zubereitung der Gemüsepfanne

Zunächst das Gemüse abwaschen und abtropfen lassen. Die Zucchini vierteln und in Stücke schneiden, Paprika halbieren, entkernen und in Streifen schneiden, Champignons putzen, die trockenen Stielenden entfernen, dann in Scheiben schneiden.

Wenn das Alles erledigt ist, können Sie die Schalotten schälen und in feine Würfel schneiden, die Kräuter waschen, trocken schütteln und deren Blätter abzupfen und hacken, die Zitrone heiß waschen, abtrocknen, mit der Reibe die Schale abreiben, halbieren und den Saft aus den Hälften Pressen und die Tomaten halbieren.

Jetzt müssen Sie in Ihrer Pfanne die Schalotten glasig braten, Harissa und Tomatenmark dazugeben und ebenfalls anbraten. Anschließend alles mit dem Fond ablöschen und für mehrere Minuten köcheln lassen. Als Nächstes werden die Kräuter zu dem Gemüse gegeben. Als letztes den Zitronenschalenabrieb hineingeben und noch einmal gut durchrühren. Fertig ist Ihre Gemüsepfanne!

5. Gericht: Chicken-Curry

Zutaten für 4 Portionen

➢ 600g Hähnchenbrustfilet

➢ 2 Knoblauchzehen

➢ 1 Zwiebel

➢ Limettensaft

➢ 1 rote Chilischote

➢ 100-200 ml Wasser

➢ 400 ml Kokosmilch

➢ 1 Esslöffel rote Currypaste

➢ 2 Esslöffel Kokosöl

➢ 1 Teelöffel Kurkuma

➢ 1 Teelöffel Curry

➢ Salz und Pfeffer

Benötigte Utensilien

➢ Arbeitsbrett

➢ Pfanne

- Pfannenwender
- Messer
- Küchenwaage
- Kochlöffel
- Zitronenpresse
- Messbecher
- Esslöffel und Teelöffel

Nährwerte pro Portion

- 382 kcal
- 3g Kohlenhydrate
- 36g Eiweiß
- 24g Fett

Zubereitung des Gerichtes

Zunächst müssen die Hähnchenbrustfilets gewaschen, trocken getupft und in mundgerechte Stücke geschnitten werden (zum Abtrocknen am besten ein Stück Küchenrolle nehmen).

Schälen Sie jetzt den Knoblauch und die Zwiebel und würfeln Sie diese. Nun auch die Chilischote waschen, entkernen, längs halbieren und in kleine Stücke schneiden.

Jetzt ist das Kokosöl in Ihrer Pfanne zu erhitzen und das Fleisch darin auf beiden Seiten braun zu braten, die Zwiebel und der Knoblauch können nach einiger Zeit auch mit dazu, diese ebenfalls in der Pfanne braten. Geben Sie jetzt die Currypaste hinzu und rühren Sie alles durch.

Als Nächstes müssen Sie den Chili, die Kokosmilch, den Kurkuma und das Curry dazugeben und alles in der Pfanne 5-10 min köcheln lassen (wenn Sie denken, dass etwas Wasser fehlt, ruhig mehr davon rein!). Zum Schluss noch mit dem Salz, dem Pfeffer und dem Limettensaft abschmecken bzw. würzen und schon ist das Chicken-Curry servierbereit.

Tipp: Wenn Sie es etwas schärfer mögen, können Sie einfach noch etwas mehr Currypaste verwenden.

6. Gericht: Königsberger Klopse (Low-Carb Version)

Zutaten für 4 Portionen

➢ 600g Kalbshackfleisch

➢ 2 Esslöffel Butter

➢ 2 Zwiebeln

➢ 100 ml Milch

➢ 1 Ei

➢ 50g Dinkelbrötchen (ohne die Kruste)

➢ Salz und Pfeffer

➢ Muskat

➢ 1,5l Gemüsefond oder Fleischfond

➢ 2 Lorbeerblätter

➢ 1 Esslöffel Apfelessig

➢ 3 ganze Pimentkörner

➢ 1 Teelöffel schwarze Pfefferkörner

➢ 200 ml Sahne

➢ 2 Esslöffel Kapern mit Sud

➢ 50g Butter

➢ Zitronensaft (Saftmenge einer halben Zitrone)

➢ 1 Teelöffel Johannisbrotkernmehl

➢ 1 Teelöffel Zitronenabrieb

➢ Süßungsmittel nach Bedarf

Benötigte Utensilien für die Klopse

➢ Arbeitsbrett

➢ 2 Kochtöpfe

➢ 2 Kochlöffel

➢ 3 Schüsseln

➢ Messer

➢ Küchenwaage

➢ Reibe

➢ Schneebesen

➢ Messbecher

➢ Esslöffel und Teelöffel

Nährwerte pro Portion

➢ 668 kcal

- 12g Kohlenhydrate
- 36g Eiweiß
- 48g Fett

Zubereitung der Klopse

Zunächst müssen Sie die Dinkelbrötchen in kleine Würfel schneiden, mit Milch in eine Schüssel geben und darin einweichen lassen. Nachdem die Zwiebeln geschält und kleingewürfelt wurden, wird Butter in einer Pfanne erhitzt, um die Zwiebeln darin zu braten.
In eine neue Schüssel geben Sie jetzt das Kalbshackfleisch, das Ei und die Zwiebeln und vermischen diese miteinander. Danach werden die Brötchen ausgedrückt und dieser Masse hinzugefügt. Das Alles mit geriebener Muskatnuss, Salz und Pfeffer würzen und zu einem Fleischteig formen.Den Fond mit dem Apfelessig, den Pimentkörnern, den Lorbeerblättern und den Pfefferkörnern in einem großen Topf zum Kochen bringen.

Benässen Sie nun Ihre Hände und Formen Sie aus der Hackfleischmasse Klopse, die Sie dann zum Fond geben. Jetzt wird die Hitze reduziert und die Klopse werden für 15-20 min zugedeckt und ziehen gelassen. Kümmern Sie sich jetzt

um die Soße: Lassen Sie als erstes Butter in einem Topf zergehen. Etwa 500 ml des Kochsuds den Klopsen hinzufügen und aufkochen lassen.

Das Johannisbrotkernmehl wird kaltem Wasser (nicht zu viel!) verrührt und dazugegeben. Nachdem Sie die Soße mit Salz, Pfeffer und etwas geriebener Muskatnuss gewürzt haben, können Sie sie ungefähr 5 Minuten köcheln lassen. In den letzten Schritten wird der Topf von der Herdplatte genommen, die Sahne, der Zitronensaft und der Zitronenabrieb hinzugefügt und alles durch gerührt.

Klopse aus dem Kochsud nehmen, zusammen mit etwas Kapern zur Soße geben und für 2-3min ziehen lassen. Danach sind die Königsberger Klopse servierbereit!

7. Gericht: Rindersteak mit Salat

Zutaten für eine Portion

- 1 Rindersteak (ca 150g)
- 2 Knoblauchzehen
- 150g beliebiger Salat
- 60ml Olivenöl
- 1 Zweig Rosmarin
- 1 Esslöffel Barbecue Soße
- 2 Esslöffel Butter
- 1 Teelöffel rosa Beeren
- Salz

Benötigte Utensilien

- Arbeitsbrett
- Pfanne
- Grillzange
- Messer
- Salatschüssel
- Küchenwaage

➤ Salatschleuder

➤ Esslöffel und Teelöffel

Nährwerte pro Portion

➤ 998 kcal

➤ 5g Kohlenhydrate

➤ 34g Eiweiß

➤ 93g Fett

Zubereitung des Gerichtes

Als Erstes müssen Sie das Rindersteak waschen und trocken tupfen (am besten mit einem Stück Küchenrolle). Auch der Salat muss gewaschen und in der Salatschleuder getrocknet werden. Bei Verwendung von Rucola und Mangold die zu langen Stiele abschneiden und die Blätter auf einen Teller legen.

Der Rosmarinzweig muss gewaschen und trocken geschüttelt werden und den Knoblauch müssen Sie schälen und grob hacken. Jetzt 1 Esslöffel Öl und Butter in einer Pfanne erhitzen und das Steak zusammen mit dem Rosmarin und dem Knoblauch für 2-3 min braten.

Danach das Steak auf einen Teller legen, mit einem zweiten abdecken und für kurze Zeit ruhen lassen. Erwärmen Sie nun in einer heißen Pfanne kurz die Barbecue Soße. Nun das Steak auf einem Holzbrett in gleichmäßige Streifen schneiden und anschließend die Barbecue Soße darüber verteilen. Das Steak zum Salat auf den Teller geben.

Als letzte Schritte nur noch die rosa Beeren in einem Mörser zerkleinern, mit dem übrig gebliebenen Öl vermischen und über das Fleisch und den Salat geben. Fertig!

8. Gericht: Fischfrikadellen

Zutaten für 4 Portionen

- 600g Fischfilet ohne Haut
- 2 Schalotten
- 1 Ei
- 6 Stängel Koriander

- 1 Knoblauchzehe
- 1 Esslöffel Zitronensaft
- 4 Stängel Dill
- 1 Teelöffel geriebener Ingwer
- 1 Esslöffel Olivenöl
- Salz und Pfeffer

Benötigte Utensilien

- 2 Arbeitsbretter
- Pfanne
- Pfannenwender
- Messer

➤ Schüssel

➤ Reibe

➤ Knoblauchpresse

➤ Esslöffel und Teelöffel

Nährwerte pro Portion

➤ 238 kcal

➤ 1g Kohlenhydrate

➤ 30g Eiweiß

➤ 13g Fett

Zubereitung des Gerichtes

Waschen Sie zunächst die Fischfilets und tupfen Sie sie trocken (am besten eignet sich dafür ein Stück Küchenrolle). Legen Sie die Filets auf eines der Bretter und hacken Sie sie grob mit dem Messer.

Die Schalotten schälen und würfeln. Die Kräuter waschen, trocken schütteln und fein hacken. Jetzt wird der Fisch mit den Schalotten, den Kräutern, dem Ingwer und dem Ei in eine Schüssel gegeben und vermischt.

Schälen Sie den Knoblauch und pressen Sie ihn mit der Knoblauchpresse über dem Fisch aus.

Diese Fischmischung jetzt mit Zitronensaft, Salz und Pfeffer würzen und durchkneten. Jetzt werden aus der Fischmischung mit den Händen Frikadellen geformt.
Diese jetzt in einer Pfanne mit vorher erhitztem Öl auf beiden Seiten für 2-3 min braten.

Als Letztes etwas Butter in die Pfanne geben und die Frikadellen noch einmal auf jeder Seite 2 min lang braten. Fertig!

9. Gericht: Gebackener Kabeljau

Zutaten für 2 Portionen

➤ 2 Kabeljaufilets (je 150g)

➤ 50g Kokosraspeln

➤ 300g Brokkoli

➤ 50g gemahlene Mandeln

➤ 50g Parmesan

➤ 1 Eigelb

➤ 2 Knoblauchzehen

➤ 5 Zweige Thymian

➤ Limettensaft

➤ 2 Esslöffel Kokosöl

➤ Salz und Pfeffer

Benötigte Utensilien

➤ Arbeitsbrett

➤ Messer

➤ Küchenwaage

➤ Schneebesen

➢ Schüssel

➢ Reibe

➢ Moulinette

➢ Esslöffel und Teelöffel

Zubereitung des Gerichtes

Zunächst die Kabeljaufilets waschen und (am besten mit einem Stück Küchenpapier) abtrocknen. Das Eigelb wird zusammen mit den Mandeln und den Kokosraspeln in einer Schüssel vermengt. Den Knoblauch schälen, mit der Knoblauchpresse auspressen und zu der Masse geben. Parmesan fein reiben.

Jetzt wird der Thymian gewaschen, die Blätter werden abgetupft und feingehackt, der Parmesan wird mit dem Thymian zusammen in die Kokos-Mandel-Mischung gegeben und diese wird noch mit Salz und Pfeffer gewürzt. Anschließend alles gut umrühren. Erhitzen Sie jetzt das Kokosöl in Ihrer Pfanne und braten Sie die Kabeljaufilets beidseitig 1-2 min an.

Danach den Fisch von der Pfanne in eine Auflaufform geben, mit den Limetten verfeinern und anschließend für 15 min bei 160 Grad und Ober-/Unterhitze in den Ofen schieben. Während der Backzeit können Sie bereits die Brokkoliröschen

vom Stiel abschneiden und abwaschen. Diesen jetzt in einen Topf mit Dämpfeinsatz geben und 5-8 min garen lassen, bis er bissfest ist. Nun ist der gebackene Kabeljau mit einer würzigen Kruste und Brokkoli servierbereit.

10. Gericht: China-Pfanne

Zutaten für 4 Portionen

➤ 600g Hähnchenbrustfilet

➤ 200g Brokkoli

➤ 400g Champignons

➤ 4 Knoblauchzehen

➤ 200g Paprika

➤ 2 Frühlingszwiebeln

➤ 2 Schalotten

➤ 1 Chilischote

➤ 1 Zitrone

➤ 200 ml warmes Wasser

➤ 1 Teelöffel geriebener Ingwer

➤ 2 Esslöffel Sesamöl

➤ 50 ml Sojasoße

➤ 1 Teelöffel Sesam

➤ 1 Esslöffel Honig

➤ 1 Teelöffel Kreuzkümmel

➢ Salz und Pfeffer

Benötigte Utensilien

➢ Arbeitsbrett

➢ Wok

➢ Messer

➢ Küchenwaage

➢ Wokwender

➢ Reibe

➢ 2 Schüsseln

➢ Messbecher

➢ Esslöffel und Teelöffel

Nährwerte pro Portion

➢ 296 kcal

➢ 11g Kohlenhydrate

➢ 42g Eiweiß

➢ 8g Fett

Zubereitung der China-Pfanne

Zunächst müssen Sie das Hähnchenbrustfilet waschen und abtrocknen (am besten mit einem Stück Küchenrolle), anschließend das Filet in mundgerechte Stücke schneiden. Die Champignons putzen, deren Stielenden entfernen und die Pilze vierteln, außerdem die Brokkoliröschen vom Stiel schneiden und waschen.

Jetzt die Paprika entkernen und in Stücke schneiden, den Knoblauch schälen und klein hacken, die Schalotten schälen und würfeln und die Zitrone halbieren und deren Saft auspressen. Die Chilischoten werden längs halbiert in kleine Stücke geschnitten. Erhitzen Sie jetzt das Sesamöl in der Pfanne und braten Sie das Fleisch, die Schalotten und den Knoblauch scharf an.

Anschließend die Paprika und die Champignons dazugeben und nochmals alles für mehrere Minuten braten, danach den Brokkoli und die Frühlingszwiebeln dazugeben. Jetzt werden der Honig und die Sojasoße mit warmem Wasser in einer Schüssel verrührt und zum Fleisch gegeben. Das Ganze aufkochen lassen und mehrmals durchrühren.

Der Ingwer, der Zitronensaft und die Chilischote werden auch dazugegeben und wieder wird

verrührt. Nur noch einmal abschmecken und dann kann die China-Pfanne serviert werden.

Low Carb Abendessen

1. Gericht: Rotkohl-Apfel-Salat

Zutaten für eine Portion

➤ 100g Rotkohl

➤ 30 g Äpfel

➤ Radieschen

➤ 3 Stängel Koriander

➤ 20 g rote Zwiebel

➤ 2 Teelöffel Agavensaft

➤ 2 Esslöffel Olivenöl

➤ Etwas Limettensaft

➤ 1 Teelöffel Sesam

➤ Salz

Benötigte Utensilien

➤ Arbeitsbrett

➤ Salatschüssel

➢Gemüsehobel

➢Messer

➢Esslöffel und Teelöffel

Nährwerte pro Portion

➢276 kcal

➢18g Kohlenhydrate

➢3 g Eiweiß

➢21 g Fett

Zubereitung des Salates

Zunächst wird sich um den Rotkohl gekümmert. Dessen welke Blätter entfernen und eine dicke Scheibe vom Rotkohlkopf abschneiden. Diese wird anschließend mit dem Gemüsehobel fein gehobelt.

Tipp: Falls Sie kein Gemüsehobel haben, können Sie auch einfach ein Messer benutzen und feine Streifen schneiden. Die Zwiebel wird geschält und in feine Scheiben geschnitten.

Die Radieschen sauber machen und in feine Scheiben. Den Apfel waschen, entkernen und

in dünne Scheiben schneiden. Den Koriander waschen, trocken schütteln und dessen Blätter abzupfen. Nun können die Äpfel, der Rotkohl, die Zwiebel und die Radieschen zusammen auf einen Teller. Für das Dressing müssen Sie etwas Öl mit dem Agavensaft und dem Limettensaft in einer Schüssel verrühren und mit Salz abschmecken.

Zum Schluss nur noch das Dressing über den Salat träufeln, diesen mit etwas Sesam und den Korianderblättern verzieren und servieren.

2. Gericht: Gerösteter Kürbis

Zutaten für eine Portion

➢ 100 g Kürbisfleisch

➢ 25 g Walnusskerne

➢ 100g Babyspinat

➢ 3 Esslöffel Olivenöl

➢ 10 g Pinienkerne

➢ 1 Teelöffel Fenchelsamen

➢ Salz und Pfeffer

Benötigte Utensilien

➢ Arbeitsbrett

➢ Pfanne

➢ Abtropfsieb

➢ Messer

➢ Mörser

➢ Küchenwaage

➢ Esslöffel und Teelöffel

Nährwerte pro Portion

- 487 kcal
- 18g Kohlenhydrate
- 9g Eiweiß
- 42g Fett

Zubereitung des Gerichtes

Zunächst den Kürbis waschen, abtrocknen und anschließend entkernen um das Fruchtfleisch in kleine Würfel schneiden zu können. Den Spinat waschen und abtropfen lassen. Nun die Fenchelsamen in dem Mörser zerstoßen und die Walnüsse hacken.

Als Nächstes werden die zerstoßenen Fenchelsamen, die Pinienkerne und die Walnüsse zusammen in eine Pfanne ohne Öl an geröstet, anschließend herausgenommen und beiseite gestellt. Während die Pfanne noch heiß ist das Olivenöl hineingeben und darin den Kürbis anbraten.

Tipp: Wenn Sie Zeit sparen möchten, schneiden Sie den Kürbis in kleinere Stücke. Je kleiner die Stücke, desto schneller wird der Kürbis gar.

Richten Sie den Babyspinat auf einem Teller an. Nun wird der Kürbis mit dem Pfeffer und dem Salz gewürzt, die Walnuss Mischung dazu gegeben und alles miteinander verrührt. Zum Schluss nur noch den Kürbis auf den Spinat legen und servieren.

3. Gericht: Thunfischsalat mit Ei

Zutaten für eine Portion

-2 Eier
-50 g Rucola
-60 g Thunfisch in eigenem Saft
-8 Cherrytomaten
-50g Gurke
-30 g geriebener Mozzarella
-1 Lauchzwiebel
-2 Esslöffel Olivenöl
-Salz und Pfeffer

Benötigte Utensilien

-Arbeitsbrett
-Kochtopf
-Küchensieb
-Küchenwaage
-Messer
-Reibe
-Esslöffel

Nährwerte pro Portion

-508 kcal
-9g Kohlenhydrate
-60g Eiweiß
-35g Fett

Zubereitung des Salates

Kochen Sie zunächst die Eier für 8 bis 10 Minuten bis sie hart geworden sind. Pellen Sie diese anschließend und schneiden Sie sie in Scheiben. Der Thunfisch muss von seinem Eigensaft getrennt und anschließend in Stücke gezupft werden. Den Rucola waschen und die zu langen Stiele entfernen.

Die Tomaten waschen und in Scheiben schneiden, die Gurke waschen und in Stücke schneiden und die Lauchzwiebeln putzen und in dünne Ringe schneiden. Als Nächstes alles auf einen Teller geben und mit etwas Öl beträufeln. Als letztes nur noch den Thunfisch-Ei-Salat mit Pfeffer und Salz würzen und mit Mozzarella streuen. Fertig ist der Salat.

4. Gericht: Rosenkohl-Bacon-Pfanne mit Parmesan

Zutaten für eine Portion

- 150g Rosenkohl
- Zitronensaft
- 200g Bacon (oder alternativ Schinken)
- 40g Butter
- 1 Esslöffel Olivenöl
- 1 Teelöffel Zitronenzeste
- 30g Parmesan
- Salz und Pfeffer

Benötigte Utensilien

- Arbeitsbrett
- Kochtopf
- Dämpfeinsatz
- Messer
- Pfanne
- 2 Reiben

➢ Grillzange

➢ Küchenwaage

➢ Esslöffel und Teelöffel

Nährwerte pro Portion

➢ 587 kcal

➢ 4g Kohlenhydrate

➢ 28g Eiweiß

➢ 43g Fett

Zubereitung der Rosenkohl-Bacon-Pfanne

Falls vorhanden die welken Blätter vom Rosenkohl entfernen. Die Röschen werden in einen Topf mit Dämpfeinsatz gegeben in dem Wasser zum Kochen gebracht und der Rosenkohl zugedeckt für vier bis sechs Minuten gegart wird.

Den Bacon müssen Sie nun zerschneiden, das Olivenöl und die Butter in einer Pfanne erhitzen und den Rosenkohl mit dem Bacon zusammen für wenige Minuten braten. Jetzt die Zitronenzesten und den Zitronensaft

dazugeben und alles mit Salz und Pfeffer würzen.

Zum Schluss wird die Rosenkohl-Bacon-Pfanne nur noch auf einen Teller gegeben und mit dem vorher frisch geriebenen Parmesan bestreut.

5. Gericht: Schweinefilet im Speckmantel

Zutaten für 2 Portionen

➢ 500g Schweinefilet

➢ 1 Knoblauchzehe

➢ 300g Speck

➢ 2 Zweige Rosmarin

➢ 32g Thymian

➢ 1 Teelöffel Zitronenabrieb

➢ 1 Zweig Kerbel

➢ 2 Zweige Basilikum

➢ 60 ml Olivenöl

➢ Salz und Pfeffer

Benötigte Utensilien

➢ Arbeitsbrett

➢ Mörser

➢ Küchenwaage

➢ Messer

➤ Reibe

➤ Esslöffel

Nährwerte pro Portion

➤ 967 kcal

➤ 1g Kohlenhydrate

➤ 82g Eiweiß

➤ 70g Fett

Zubereitung des Schweinefilets

Zunächst müssen Sie die Kräuter waschen, trocken schütteln und deren Blätter abzupfen. Der Knoblauch wird geschält und grob gehackt. Jetzt werden das Salz, der Pfeffer, das Öl, der Knoblauch, die Kräuter und der Zitronenschalenabrieb zusammen in dem Mörser zu einer Paste zerstoßen.

Entfernen Sie mithilfe eines Messers das Schweinefilet von der Silberhaut und dem Fett.

Nun wird der Bacon bzw. der Schinken so um das Schweinefilet gelegt, dass dieses von ihm rundum umschlossen ist. Anschließend wird alles mit der Kräuterpaste bepinselt und zusammen mit Kräutern in eine heiße Pfanne gegeben, um es rund um anzubraten.

Lassen Sie das Fleisch in der Pfanne in einem vorgeheizten Backofen für 15 bis 20 Minuten bei 80 Grad weiter garen. Für stärkeres Aroma zwischendurch immer mal wieder die Reste der Kräuterpaste auf das Fleisch geben.

Zum Schluss nur noch das Schweinefilet in Scheiben schneiden und fertig.

6. Gericht: Gegrillte Süßkartoffel mit Avocadocreme und Ei

Zutaten für 2 Portionen

➤ 2 Scheiben Süßkartoffeln (jeweils 70g)

➤ 2 Eier

➤ 1 Avocado

➤ Limettensaft

➤ 1 Teelöffel schwarzer Sesam

➤ 4 Esslöffel Olivenöl

➤ Chiliflocken

➤ Salz und Pfeffer

Benötigte Utensilien

➤ Arbeitsbrett

➤ Grillpfanne

➤ Pfannenwender

➤ Messer

➤ Zitronenpresse

➤ Kochtopf

➢ Esslöffel und Teelöffel

➢ Gabel

Nährwerte pro Portion

➢ 522 kcal

➢ 15g Kohlenhydrate

➢ 10g Eiweiß

➢ 47g Fett

Zubereitung der Süßkartoffeln

Die Eier müssen für 8 bis 10 Minuten hart gekocht, danach gepellt und in Scheiben geschnitten werden. Halbieren Sie die Avocado, entkernen Sie sie und lösen Sie das Fruchtfleisch heraus. Eine Avocadohälfte wird in Streifen geschnitten und mit dem Limettensaft beträufelt, die Andere mit einer Gabel auf einem Teller zerdrückt und ebenfalls mit Limettensaft beträufelt.

Außerdem werden der zweiten Avocadohälfte die Chiliflocken, das Salz und das Pfeffer

untergehoben. Nun ein Backblech mit Backpapier auslegen und die Süßkartoffelscheiben darauf für 10 Minuten bei 160 Grad vorgaren. Setzen Sie eine Grillpfanne und pinseln Sie diese mit Öl aus.

Jetzt kommen die Süßkartoffelscheiben in die heiße Pfanne und werden auf beiden Seiten gegrillt, bis Roststreifen erkennbar sind. Als Nächstes müssen Sie das Avocadomousse auf die Süßkartoffel streichen und diese mit der Avocado und den Eiern belegen. Der Sesam wird über die Eier gestreut und alles mit Pfeffer und Salz gewürzt. Falls gewünscht kann man das Gericht mit Tomaten und weiterem Gemüse servieren. Fertig!

7. Gericht: Kastenbrot mit Kürbiskernen (Low-Carb Version)

Zutaten für 12 Portionen

- 200g gemahlene Mandeln
- 25g gemahlene Kürbiskerne
- 150g geschrotete Leinsamen
- 5 Eier
- 250 g Magerquark
- 2 Esslöffel Sonnenblumenkerne
- 2 Esslöffel Kürbiskerne
- 1 Teelöffel Kakaopulver
- 1 Päckchen Weinsteinbackpulver
- 1/2 Teelöffel Kreuzkümmel
- Salz

Benötigte Utensilien

- 2 Schüsseln
- 1 Schneebesen
- 1 Kastenbackform

➢ 1 Bogen Backpapier

➢ Esslöffel

➢ Moulinette

Nährwerte pro Portion

➢ 260 kcal

➢ 3g Kohlenhydrate

➢ 15g Eiweiß

➢ 20g Fett

Zubereitung des Kastenbrotes

Vermischen Sie zunächst die gemahlenen Kürbiskerne, die gemahlenen Mandeln, das Backpulver, die Leinsamen, den Kreuzkümmel, den Kakao und das Salz in einer Schüssel. Ein Esslöffel von den Kürbiskernen und den Sonnenblumenkernen werden dazugegeben und untergerührt.
Als Nächstes die Eier mit dem Quark in einer zweiten Schüssel vermischen und anschließend zu den trockenen Zutaten dazugeben. Jetzt wird alles zu einem Teig vermischt. Legen Sie eine Kastenform mit Backpapier aus und füllen Sie den Teig dort hinein.

Die restlichen Kürbiskerne werden über den Brotteig zerstreut und leicht angedrückt. Bei 160 Grad Umluft wird der Teig für 50 bis 60 Minuten gebacken. Nach der Backzeit muss das Brot nur noch abkühlen, dann ist es servierbereit!

8. Gericht: Gefüllte Zucchiniröllchen

Zutaten für 2 Portionen

➢1 Zucchini (ungefähr 300g)

➢100g Parmesan

➢Zitronensaft

➢150g Ricotta

➢1 Teelöffel Olivenöl

➢4 Stängel Petersilie

➢Muskat

➢Salz und Pfeffer

Benötigte Utensilien

➢Arbeitsbrett

➢Grillpfanne

➢Gemüsehobel

➢Messer

➢Küchenwaage

➢Schüssel

➢Reibe

➤ Zitronenpresse

➤ Esslöffel und Teelöffel

Nährwerte pro Portion

➤ 377 kcal

➤ 7g Kohlenhydrate

➤ 25g Eiweiß

➤ 27g Fett

Zubereitung der Zucchiniröllchen

Als Erstes die Zucchini waschen, trocknen und deren Enden abschneiden. Anschließend wird sie längs in schmale Streifen geschnitten. Die Petersilie muss gewaschen, trocken geschüttelt und deren Blätter ab gezupft und gehackt werden. Vermischen Sie in einer Schüssel den vorher geriebenen Parmesan, den Ricotta, den Zitronensaft und die Petersilie. Diese Ricottamischung mit der frisch geriebenen Muskatnuss, dem Pfeffer und dem Salz abschmecken. Jetzt muss eine Grillpfanne

erhitzt und mit Öl bepinselt werden. In dieser grillen Sie nun die Zucchinistreifen beidseitig, bis Roststreifen erkennbar sind.

Die Streifen anschließend auf ein Brett legen, mit der Ricottamischung bestreichen, zusammenrollen und nach Bedarf mit Zahnstochern fixieren. Die Zucchinistreifen sind nun servierbereit.

9. Gericht: Gebackener Kabeljau mit würziger Kruste

Zutaten für 2 Portionen

- 2 Kabeljaufilets (jeweils 150g)
- 50g Kokosraspeln
- 50g Parmesan
- 300g Brokkoli
- 2 Knoblauchzehen
- 50g gemahlene Mandeln
- Limettensaft
- 5 Zweige Thymian
- 2 Esslöffel Kokosöl
- Salz und Pfeffer

Benötigte Utensilien

- Arbeitsbrett
- Schüssel
- Schneebesen
- Küchenwaage

➤ Messer

➤ Reibe

➤ Moulinette

➤ Esslöffel und Teelöffel

Nährwerte pro Portion

➤ 648 kcal

➤ 9g Kohlenhydrate

➤ 49g Eiweiß

➤ 45g Fett

Zubereitung des Kabeljaus

Zunächst die Kabeljaufilets waschen und anschließend trocken tupfen. Die Mandeln und die Kokosraspeln mit dem Eigelb in einer Schüssel vermengen. Schälen Sie nun den Knoblauch, pressen Sie ihn mit der Knoblauchpresse aus und geben Sie ihn zu der Kokosmandelmischung. Den Parmesan fein reiben.

Den Thymian waschen, trocken schütteln, dessen Blätter abzupfen und fein hacken. Nun

den Thymian und den Parmesan ebenfalls zur Kokosmandelmischung geben und diese mit Salz und Pfeffer würzen. Danach alles gut durchrühren. Jetzt muss etwas Kokosöl in der Pfanne erhitzt und die Kabeljaufilets in dieser beidseitig jeweils 1 bis 2 Minuten angebraten werden. Nachdem das getan ist, muss der Fisch aus der Pfanne genommen und in einer Auflaufform gegeben werden.

Jetzt etwas Limettensaft über ihn träufeln. Als Nächstes ist die Kokosmandelmischung über die Filets zu geben und diese anschließend im vorgeheizten Ofen bei 160 Grad Ober-/Unterhitze für 15 Minuten zu backen. Während der Backzeit können Sie bereits die Brokkoliröschen vom Stiel schneiden und waschen. Der Brokkoli wird danach in einen Topf mit Dämpfeinsatz gegeben und zugedeckt für 5 bis 8 Minuten gegart, bis er bissfest ist.

Zum Schluss nur noch den gebackenen Kabeljau mit der würzigen Kruste und die Brokkoli auf einen Teller geben und servieren.

10. Gericht: Zucchinisuppe

Zutaten für 2 Portionen

➢ 400g Zucchini

➢ 1 Knoblauchzehe

➢ 50g Kartoffeln

➢ 1 Zwiebel

➢ 1 Zweig Rosmarin

➢ 22g Thymian

➢ 100 ml Sahne

➢ 50 ml Gemüsefond

➢ 1 Esslöffel Butter

➢ 4 Esslöffel Olivenöl

➢ Muskat

➢ Salz und Pfeffer

Benötigte Utensilien

➢ Arbeitsbrett

➢ Kochtopf

➢ Kochlöffel

➤ Stabmixer

➤ Messer

➤ Küchenwaage

➤ Esslöffel

Nährwerte pro Portion

➤ 495 kcal

➤ 13g Kohlenhydrate

➤ 6g Eiweiß

➤ 42g Fett

Zubereitung der Zucchinisuppe

Als Erstes müssen Sie die Zucchini waschen, trocknen, längs vierteln und in ungefähr 1 cm große Stücke schneiden. Nun den Knoblauch und die Zwiebel schälen und fein würfeln, die Kartoffeln ebenfalls schälen und grob reiben. Der Rosmarin und der Thymian sind zu waschen, trocken zu schütteln und die Blätter von den Stielen zu zupfen. Hacken Sie nun die Kräuter fein.

Zwei Esslöffel Öl und Butter in einem Topf erhitzen und den Knoblauch und die Zwiebel anschwitzen. Anschließend die Kartoffel dazugeben und kurz mit andünsten. Das Ganze mit dem Fond ablöschen.

Danach wird auch die Zucchini dazu gegeben und für weitere 5 Minuten kochen gelassen. Nach dem Kochen wird der Topf von der Herdplatte genommen und etwas Sahne dazugegeben. Das alles mit einem Stabmixer fein pürieren. Die daraus entstandene Suppe nun mit dem Salz, dem Pfeffer und der geriebenen Muskatnuss abschmecken.

Als Letztes müssen Sie nur noch die Suppe anrichten, mit einem Löffel Öl beträufeln und mit frischen Kräutern dekorieren. Fertig!

Haftungsausschluss und Impressum

Der Inhalt dieses Buches wurde mit sehr großer Sorgfalt erstellt und geprüft.
Für die Richtigkeit, Vollständigkeit und Aktualität des geschriebenen kann jedoch keine Garantie gewährleistet werden.

Sowie auch nicht für Erfolg oder Misserfolg bei der Anwendung des gelesenen.
Der Inhalt des Buches spiegelt die persönliche Meinung und Erfahrung des Autors wider.
Der Inhalt sollte so ausgelegt werden, dass er dem Unterhaltungszweck dient.
Er sollte nicht mit medizinischer Hilfe verwechselt werden.

Juristische Verantwortung oder Haftung für kontraproduktive Ausführung oder falsches Interpretieren von Text und Inhalt wird nicht übernommen.

Impressum
Autor: Julia Kraft
vertreten durch:

MAK DIRECT LLC
2880W OAKLAND PARK BLVD, SUITE 225C OAKLAND PARK, FL
33311 FLORIDA

Alle Bilder und Texte dieses Buchs sind urheberrechtlich geschützt.

Ohne explizite Erlaubnis des Herausgebers, Urhebers
und Rechteinhabers
sind die Rechte vor Vervielfältigung und Nutzung dritter
geschützt.

www.ingramcontent.com/pod-product-compliance
Lightning Source LLC
Chambersburg PA
CBHW021403210526
45463CB00001B/205